*Der Flügelaltar in der Bartholomäuskirche der
Ev.-Lutherischen Kirchengemeinde Rödinghausen*

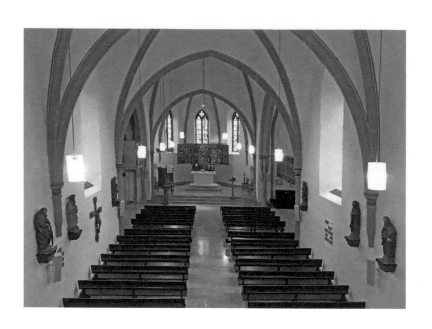

Bernhard Herrich | Matthias Niedzwicki

Der Flügelaltar in der Bartholomäuskirche der Ev.-Lutherischen Kirchengemeinde Rödinghausen

Dokumentation zum 500-jährigen Bestehen
des Altars im Jahr 2020

Bibliografische Information der Deutschen Bibliothek
Die Deutsche Bibliothek verzeichnet diese Publikation in der
Deutschen Nationalbibliografie; detaillierte bibliografische Daten
sind im Internet über <http://dnb.ddb.de> abrufbar.

© 2021 Ev.-Lutherische Kirchengemeinde Rödinghausen

Verlag: Aschendorff Verlag GmbH & Co. KG, Münster

www.aschendorff-buchverlag.de

Printed in Germany

ISBN 978-3-402-24779-2

INHALT

KAPITEL 3

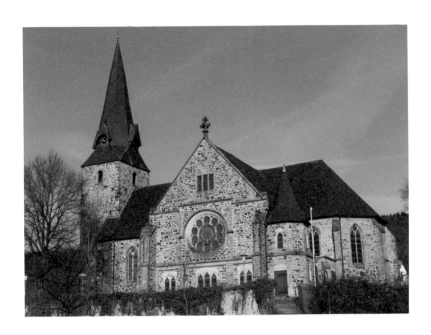

KAPITEL 1
I. Vorwort von Pfarrer Gerhard Tebbe

Nach größeren Baumaßnahmen an der Bartholomäuskirche in den beiden ersten Jahrzehnten des 16. Jahrhunderts gab der Patron unserer Kirche, Wilhelm von dem Bussche, den Rödinghausener Flügelaltar in Auftrag, um die biblische Botschaft des Evangeliums zu veranschaulichen. Dafür wurden verschiedene Bilder zu biblische Texten der Passionsgeschichte, Höllenfahrt, Auferstehung Himmelfahrt und zum Weltgericht gestaltet.

Ein Beispiel dafür ist etwa die Tafel „Christus in der Vorhölle" (Tafel 10). Diese Tafel nimmt 1. Petr. 3,19 und Röm 6,17f auf:

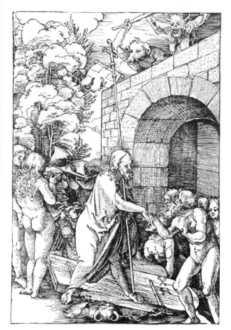

Christus befreit den Menschen aus dem Gefängnis des Todes, in dem er seit Adam gefangen ist.

Hans Leonhard Schäufelein, ein Schüler Dürers, hat um 1506 diese Glaubenswahrheit zeichnerisch veranschaulicht:

Hans Leonhard Schäufelein: „Christus in der Vorhölle"

Unter dem herausgebrochenen Flügel des Tores der festungsartigen Hölle liegt Satan. Er ist als Kerkermeister dargestellt, der Sünder überwältigt.

Christus, an Kreuzesstab und Siegesfahne erkennbar, hat durch sein Sterben am Kreuz Satan überwunden.

Das Paradies, das durch eine Baumgruppe und durch Adam und Eva dargestellt ist, steht dem Menschen wieder offen.

Darüber sind die Dämonen auf der Festungsmauer der Hölle außer sich vor Empörung.

Dieses Motiv Schäufeleins hat sichtbar Einfluss auf die Darstellung der entsprechenden Tafel des Altars der Stiftskirche zu Enger gehabt, wie u. a. an Satan zu erkennen ist, der unter der Pforte am Boden liegt.

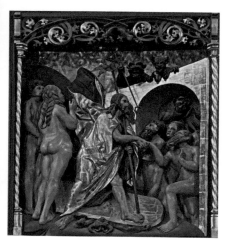

Stiftskirche zu Enger: „Christus in der Vorhölle"

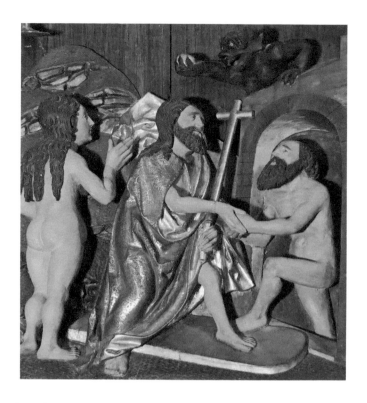

Auch auf die entsprechende Tafel des Rödinghausener Altars hat Schäufelein Einfluss gehabt. Allerdings wurde dabei das Bild noch weiter reduziert und auch abgewandelt.

Es akzentuiert weniger die Überwindung Satans als seine fortdauernde Versuchung, die in der Gestalt des vergoldeten Apfels erkennbar ist. Der Künstler der sogenannten Osnabrücker Schule beeinflusst das biblische Verständnis des Heilsgeschehens. Aber nicht nur er, sondern auch der Betrachter interpretiert durch seine Assoziationen die Darstellung.

So wirkt etwa die mittelalterliche Figur Satans, die das Weibliche als Inbegriff der Versuchung abbildet, für einen Betrachter unserer Zeit eher befremdlich.

Aufgrund der unterschiedlichen künstlerischen Interpretationen und Assoziationen der Betrachter überrascht es nicht, dass

auch die Deutung des Rödinghausener Altars, insbesondere bei Details, variieren kann.

Trotzdem möchte diese Festschrift anlässlich des 500-jährigen Jubiläums solche Erklärungen des Altarbildes festhalten, wie sie über lange Zeit entstanden sind. Zugleich können Fotos mit erheblich verbesserter Auflösung und pointierter Darstellung dazu helfen, sie zu veranschaulichen. Vor allem aber ermöglicht die Zuordnung biblischer Texte zu den dargestellten Szenen eine eigene Auslegung.

Ich danke den Herren Bernhard Herrich und Matthias Niedzwicki, die mit größter Sorgfalt und unermüdlichem Einsatz diese Festschrift zustande gebracht haben. Ihre segensreiche Arbeit kann dazu dienen, dass unsere Gemeinde sich immer neu des großen Schatzes bewusst wird, den wir mit unserem Altarbild besitzen. Vor allem aber, dass wir uns des Reichtums bewusst bleiben, den das Evangelium selbst beinhaltet: dass wir allein von Gottes Gnade leben, die uns in Jesus Christus angeboten wird.

Matthias Niedzwicki war sich der Bedeutung dieser Gnade bewusst. Deshalb widmete er seine ganze Schaffenskraft in der letzten Phase seiner schweren Erkrankung der Arbeit an dieser Festschrift. Er vertraute dem Versprechen Jesu Christi, „durch die Gnade des Herrn in die Wohnung des Friedens versetzt" zu werden. Sein kluges Urteilsvermögen, das ihm ermöglichte im juristischen Bereich mit großer innerer Sicherheit Entscheidungen zu treffen, hat ihn auch im Blick auf das ewige Leben nicht getäuscht.

Möge diese Festschrift dazu dienen, dass die Botschaft von der Gnade des Herrn, die durch unseren Altar illustriert wird, auch in uns die Gewissheit und Freude fördert, zu Christus zu gehören!

<div align="center">

Rödinghausen , Miserikordias Domini 2021
Gerhard Tebbe

</div>

II. GRUSSWORTE ANLÄSSLICH DES 500-JÄHRIGEN BESTEHENS DES RÖDINGHAUSENER FLÜGELALTARS

1. Grußwort von Superintendent Michael Krause
(Bis August 2020 Superintendent des Kirchenkreises Herford)

Die Bildtafeln des Flügelaltares ziehen mich in den Bann. Die ausdrucksstarken Szenen, die fein gezeichneten Gesichter, die kunstvolle, farbig glänzende Ausführung lenken meine Aufmerksamkeit auf das, was da geschieht. Das ist eine Predigt im besten Sinne. Mit Hilfe der bildhaften Darstellung wird mir, dem Betrachter, das Geheimnis von Kreuz und Auferstehung Jesu aufgeschlossen. Mag die Fertigung des Altares nun auch 500 Jahre zurückliegen, die Botschaft erreicht mich hier und jetzt. Ich muss mich nur vor den Altar stellen und mich in das versenken, was dort vor meinen Augen in Szene gesetzt ist.

Eine große Dynamik liegt in den Bildern. Sie spiegelt die kraftvolle Liebe Gottes wider: Also hat Gott die Welt geliebt, dass er seinen eingeborenen Sohn gab, auf dass alle, die an ihn glauben, nicht verloren werden, sondern das ewige Leben haben (Johannes 3,16). Die Kreuzigung Jesu als Moment dieser Hingabe steht im Zentrum. Diese zentrale Stellung auf der mittleren Bildtafel ist gewiss in der Frömmigkeit des späten Mittelalters angelegt, findet dann aber in der Reformation Martin Luthers nochmals eine Vertiefung. „Das Kreuz allein ist unsere Theologie!", sagt Luther. Um das Kreuz herum offenbaren sich die Menschen in ihren inneren Regungen. Einige blicken finster und aggressiv, andere sind gleichgültig und ablehnend, andere stecken voller Habgier. Wiederum anderen steht der Schmerz ins Gesicht gezeichnet, von tiefer Traurigkeit sind sie erfasst. Manche schauen auf Jesus, andere

wenden sich ab. Mich beeindruckt der Hauptmann in seinem klaren Bekenntnis, die rechte Hand zum Schwur erhoben, auf Jesus zeigend: „Wahrlich, dieser Mensch ist Gottes Sohn gewesen!" Der Hauptmann erkennt, dass hier Gottes Liebe am Werke ist und nimmt bereits am Karfreitag die Erfahrung von Ostern vorweg.

Voller Bewegung ist dann auch die Bildtafel zur Auferstehung. Die Liebe Gottes setzt sich durch – gegen alle Mächte, ja, gegen den Tod. Einer der Soldaten am Grabe will sich auch von dem kraftvollen Geschehen nicht beeindrucken lassen; er wehrt sich irrsinnigerweise gegen diese Gottestat. Hier aber ist es Christus selbst, der die rechte Hand zum Schwur emporgehoben hat. Wahrhaftig: Der Tod ist verschlungen in den Sieg! In diesem Bild ist die Kraft Gottes, die selig macht alle, die daran glauben, zu greifen.

Ich kann mir kaum vorstellen, dass jemand, der diese Bilder voller Bewegung betrachtet, sich schulterzuckend abwendet. Zumindest das Staunen wird ihn ergreifen. Damit könnte schon ein Weg gebahnt sein, sich der Liebe Gottes zu öffnen. Wir Menschen des 21. Jahrhunderts werden nicht weniger zum Staunen geneigt sein als die Menschen des 16. Jahrhunderts. Auch wenn wir uns anders kleiden und anderen Moden folgen, auch wenn sich in unserer Gegenwart eine viel größere Bilderflut über die Welt ergießt, als das in früheren Zeiten der Fall war, werden wir berührt von dem Geschehen, das in den Altarbildern der Bartholomäuskirche seinen Ausdruck findet.

Ich danke all denen, die an dieser wertvollen Dokumentation zum 500jährigen Bestehen des Altars in Wort und Bild mitgearbeitet haben. Ich danke denen, die in Kirchenführungen die Menschen zu begeistern vermögen für die Bartholomäuskirche und ihren Altar. Ich danke denen, die sich in aller Sorgfalt bemühen, das anvertraute Erbe aus dem 16. Jahrhundert auch für die nächsten Generationen zu bewahren. Die Menschen kommender Zeiten werden nicht weniger neugierig darauf sein, die bildreiche Predigt des Altars zu vernehmen. Die Liebe hört niemals auf.

Michael Krause | Ostern 2020

2. Grußwort von Superintendent Dr. Olaf Reinmuth
(Superintendent des Kirchenkreises Herford seit September 2020)

Zum 500 Jahres-Jubiläum des Altars in der Bartholomäus-Kirche grüße ich sehr herzlich im Namen von Kreissynodalvorstand und Kirchenkreis. Es ist bewegend, an dieses Jubiläum zu denken, das uns mit dem Spätmittelalter und mit der Reformationszeit verbindet. 1520 ist der Altar entstanden, mitten in der ersten Phase der Reformation, die in den Jahren danach hier in der Region Fuß gefasst hat und uns bis heute bewegt. Das Kreuz in der Mitte. Ein Gedanke, der breit verankert ist in der Tradition, dann aber durch die Theologie Martin Luthers eine Zuspitzung erfährt, anknüpfend vor allem an Paulus.

Besucher, die die Kirche betreten, werden schnell, wenn sie sich in die meditative, stille Atmosphäre eingefunden haben, angezogen durch die prachtvolle und detaillierte Darstellung. Der Altar zieht einen zu sich hin und versetzt in großes Staunen. Ein ungeheurer Reichtum an Menschen, an Geschichten. Eine Fülle von Gesichtsausdrücken, von Bewegungen, von Absichten und Hintergründen. Als Betrachter werde ich ganz schnell hineingezogen in die Abfolge der Bilder, fast atemlos ergibt sich eines aus dem anderen. Breit entfaltet erzählt der Altar von der Passion, von Kreuzigung und Auferstehung Christi, den Kern der Heilsgeschichte. Die Bilder sind voller Dynamik. Die dargestellten Personen haben durchaus individuelle Persönlichkeiten, je eigene Geschichten mit dieser Geschichte im Zentrum der Welt. An den Gesichtern lässt es sich ablesen. Immer ist Jesus umgeben von Menschen, die ihn begleiten und stützen oder demütigen und verspotten. Menschen, die getroffen sind von dem, was ihm passiert, oder die teilnahmslos und hartherzig ihren eigenen Dingen nachgehen. Der Altar

erzählt Jesu Geschichte von der Passion bis zur Auferstehung und er erzählt gleichzeitig von den so ganz verschiedenen Reaktionen der Menschen auf diese Geschichte.

In der zentralen Tafel von der Kreuzigung kommt das in die breiteste Darstellung. Jesus am Kreuz, wie wenn er nur passiv den Tod einfach erdulden würde, weil es jetzt keinen anderen Weg mehr gibt. Aber er lässt die Menschen, die ihn umgeben, reagieren. Er, der Gekreuzigte, nimmt die Mitte ein, deutliches Zentrum des Bildes wie des Evangeliums. Die unterschiedlichsten Reaktionen sind zu sehen. Die Soldaten gehen scheinbar unberührt ihrer Tätigkeit während einer Hinrichtung nach. Aber ihr Hauptmann kommt ausgerechnet in diesem Moment zur Erkenntnis: „Wahrlich, dieser Mensch ist Gottes Sohn gewesen!" Sein Finger zeichnet die Verbindung nach. Pilatus und Herodes treffen sich unter dem Kreuz, vielleicht triumphierend, vielleicht aber doch auch in einer neuen Verbindung miteinander, die aus der versöhnenden Kraft des Kreuzes kommt. Die Frauen, die so lange und so tapfer dabei waren, sind in Trauer um den Verlust vereint. Ein Kern der Gemeinde, die sich mit der Auferstehung bildet. Einer der Schächer blickt auf Jesus, im Spott oder in der Erkenntnis, um wen es sich hier in Wirklichkeit handelt. Der andere bleibt desinteressiert. Die Engel symbolisieren die Nähe Gottes. Das hier ist nicht einfach menschlich. Hier passiert etwas zwischen Gott und Mensch, was das Verhältnis von Gott und Mensch neu gründet. Sie reichen das Abendmahl, an das Volk, durchaus aber auch in Richtung des einen Schächers. Versöhnung auch für die, wo ein besonders großer Graben zu überwinden ist. Hier sehe ich und spüre ich schon die Kraft der Auferstehung. Es ist nicht einfach ein Mensch, der am Kreuz umkam. Es ist etwas Besonderes. Gott selber ist diesen Weg gegangen, in den Tod, um vom Tod zu befreien, um Versöhnung zu stiften.

Auf der Bildtafel zur Auferstehung sehen wir den Gewinn. Gottes Liebe, die in Jesus in die Welt kam, setzt sich endgültig durch gegen Mächte und Gewalten, sogar gegen den Tod. Christus sel-

ber schreitet ein, als sich einer der Soldaten am Grab wehren will gegen den Sieg des Lebens.

Wie eine Predigt legt der Altar in seinen Bildern die Geschichte Jesu zwischen Passion und Auferstehung aus. Jeder Besucherin, jedem Besucher steht das als Botschaft vor Augen. Ich kann es kunstgeschichtlich bewundern und von Detailfülle und Gestaltung angesprochen sein. Oder ich komme einen Schritt näher und werde persönlich in meinem Inneren angerührt durch die Kraft der Versöhnung, von der hier erzählt wird. Es ist ein Kunstwerk, aber es wirkt wie ein Gottesdienst, wie Predigt und Abendmahl. Es verbindet mich mit dem, von dem erzählt wird.

Ich danke allen denen, die an dieser Dokumentation zum 500jährigen Bestehen des Altars mitgearbeitet haben. Ich danke denen, die den Altar lebendig vor Augen halten und Begeisterung für ihn wecken, in Kirchenführungen und in Gottesdiensten. Ich danke denen, die sich für den Erhalt dieses wunderbaren Erbes engagieren. Die Botschaft bleibt zentral. Möge sie auch in Zukunft die Herzen, die Sinne und Köpfe vieler Menschen erreichen, als wertvolles Erbe der Kunstgeschichte und vor allem als Evangelium, als Geschichte der Versöhnung. Gott öffne die Herzen aller, die diese großartigen Bilder sehen.

Olaf Reinmuth

3. Grußwort zur 500-Jahr-Feier des Flügelaltars in der Bartholomäuskirche Rödinghausen

VON DR. OLIVER KARNAU
(LANDSCHAFTSVERBAND WESTFALEN-LIPPE (LWL), DENKMALPFLEGE,
LANDSCHAFTS- UND BAUKULTUR IN WESTFALEN)

Zum Fest des 500-jährigen Bestehens des bedeutenden Flügelaltars in der Bartholomäuskirche gratuliere ich der Evangelisch-Lutherischen Kirchengemeinde Rödinghausen sehr herzlich! Ich freue mich mit Ihnen auf seine wunderbare und ausdrucksstarke Bilderwelt zu schauen, die nach einer Inschrift im linken Flügel im Jahre 1520 „up Petri un pawels dach" fertiggestellt worden ist.

Sieht man – gerade in der gegenwärtigen Zeit – auf die vielfältigen Veränderungen, die durch natürliche oder menschengemachte Gefährdungen entstehen, so ist es ja keineswegs selbstverständlich, dass auch besonders wertvolle Kunstwerke über so lange Zeit so gut erhalten werden. Deshalb möchte ich Ihre Feier zum Anlass nehmen, die andauernde Sorge der Kirchengemeinden und Kirchenbehörden um das kirchliche Kulturgut grundsätzlich anzuerkennen und Ihnen dafür zu danken. Ohne Ihre anhaltende Wertschätzung und Pflege wäre der hochbedeutende Flügelaltar, wenige Jahre vor der Reformation in Rödinghausen angeschafft und aufgestellt, wohl kaum so gut durch die Zeiten gekommen. Darauf dürfen Sie stolz sein! Wir alle haben damit die Verpflichtung übernommen, diese Verantwortung an die folgenden Generationen weiterzugeben.

Aus meiner Sicht ist es besonders schön, dass Sie im Jubiläumsjahr nun mit der Festschrift die Geschichte und Bildersprache des Flügelaltars erläutern. Und es ist sehr zu begrüßen, dass Sie den

Text mehrsprachig verfasst haben und damit auch seine grenz-überschreitende Bedeutung für die europäische Kunstgeschichte zugänglich machen.

Ich wünsche dieser Festschrift weithin die gebührende Aufmerksamkeit und mehr noch dem wertvollen Rödinghausener Flügelaltar, der unser aller Verstand und Herz erfreuen möge!

Münster, im April 2020 Oliver Karnau

4. Grußwort der Gemeinde Rödinghausen zum 500-jährigen Jubiläum des Flügelaltars

Zum 500-jährigen Jubiläum des wunderbaren Flügelaltars der Bartholomäuskirche gratuliere ich der Evangelisch-Lutherischen Kirchengemeinde Rödinghausen ganz herzlich. Es ist etwas Besonders, einen solch unvergleichlichen Kunstschatz aus der Zeit der Renaissance in unserer Gemeinde zu haben, der nun bereits seit einem halben Jahrtausend Gläubige und Kunst-interessierte aus nah und fern gleichermaßen in seinen Bann zieht.

Mich persönlich beeindrucken bei der Betrachtung des Altars zwei Dinge ganz besonders. Zum einen ist es seine (kirchen-)geschichtliche Bedeutung als frühes Zeichen der Reformation. Auch wenn Rödinghausen offiziell erst etwa 13 Jahre nach Vollendung des Altars evangelisch wurde, hier zeichnet sich die Bewegung in der Formensprache bereits deutlich ab. Viele Details verweisen, nur drei Jahre nach Anschlag der 95 Thesen durch Luther in Wittenberg, ganz deutlich auf die sich ausbreitende Reformation. Ein besonders herausragendes gestalterisches Detail ist für mich dabei die Inschrift, die den Tag der Fertigstellung des Altars auf Plattdeutsch verzeichnet und nicht in dem damals in der Kirche üblichen Latein. Auf unserem Rödinghausener Flügelaltar wurde also bereits Luthers Forderung, dass in der Kirche deutsch und nicht lateinisch gesprochen wird, umgesetzt.

Zum anderen imponiert mir die künstlerische Leistung der Bildner der „Osnabrücker Meisterschule". Die von ihnen erschaf-

fenen Figuren sind von unglaublich hoher künstlerischer Qualität und ziehen alleine durch die Ausdrucksstärke der fein geschnitzten Figuren den Betrachter in ihren Bann.

Ich bedanke mich bei der Kirchengemeinde Rödinghausen, dass sie sich so engagiert für die Bartholomäuskirche, ihre Kunstschätze und deren Erhalt einsetzt. Ohne die Bemühungen vieler Generationen wären wir heute nicht in der Lage bewundernd, staunend und vielleicht sogar ergriffen vor dieser Kostbarkeit zu stehen. Und nur so ist auch gesichert, dass auch unsere nachfolgenden Generationen ebenso staunend davor stehen.

Besonders bedanken möchte ich mich für die Erstellung der Festschrift zum 500-jährigen Jubiläum bei Herrn Bernhard Herrich, der mit viel Sorgfalt und Sachverstand eine wertvolle Abhandlung zum Altar für alle Interessierten geschaffen hat.

Ich wünsche dem Flügelaltar und der Bartholomäuskirche auch weiterhin viele Besucher und Bewunderer.

Ihr

Ernst-Wilhelm Vortmeyer
(Bürgermeister der Gemeinde Rödinghausen bis Oktober 2020)

5. Grußwort des Bürgermeisters der Gemeinde Rödinghausen zum 500-jährigen Jubiläum des Flügelaltars

Es ist mir eine große Ehre und Freude, der evangelisch-lutherischen Kirchengemeinde Rödinghausen zum großen Jubiläum ihres wundervollen frühreformatorischen Altaraufsatzes gratulieren zu dürfen. Passend zu einem so besonderen Kunstschatz und einem nicht minder besonderen Jubiläum hat es sich ergeben, dass ihm an dieser Stelle sogar zwei Rödinghausener Bürgermeister ihre Ehre erweisen dürfen. Dieser Umstand ist zwar leider der Tatsache zu verdanken, dass die für das Jubiläumsjahr 2020 geplanten Feierlichkeiten und auch die Herausgabe dieser Broschüre durch die corona-bedingte Ausnahmesituation verschoben werden mussten, ermöglicht mir aber die einmalige Gelegenheit, mich in die Reihe der Gratulanten mit einzureihen. Ich danke der Kirchengemeinde von Herzen für nun über 500 Jahre sorgfältiger Erhaltung und Pflege dieses Meisterstückes der Holzschnitzkunst. Doch es geht hier nicht nur um die Hochachtung für die reine Bewahrung einer künstlerischen Meisterleistung. Durch die besondere bewiesene Wertschätzung unserer Kunstschätze schaffen Sie für uns alle ein Gefühl der Verbundenheit, Identität und Heimat. Sie bieten den Menschen auf diese Weise ein Gespür für ihre Herkunft, ihre Wurzeln und lassen dadurch sogar neue Wurzeln wachsen. Dies ist für mich die ganz besondere Leistung der Kirchengemeinde, aber selbstverständlich auch aller Menschen, die sich unermüdlich um den Erhalt von Kunstdenkmälern jeglicher Art küm-

mern. Obendrein ist das auch die ganz besondere Leistung, die wir von unseren kulturellen Kleinodien wieder zurück erhalten, sobald wir die Gelegenheit ergreifen, uns mit ihnen zu beschäftigen.

Was uns der Altaraufsatz neben allen kunst- und kulturhistorischen Aspekten aber noch zeigt, ist, wie fortschrittlich und offen für Neues unser Rödinghausen bereits vor einem halben Jahrtausend war. Die Reformation hatte gerade begonnen, da wurde schon „unser" Altar mit ganz eindeutig reformatorischen Aussagen in Auftrag gegeben und geschaffen. Diesen Fortschrittsgeist haben wir uns bis heute erhalten und wollen ihn auch weiter stetig fortsetzen.

Zum Schluss bedanke ich mich noch ganz ausdrücklich bei den beiden Personen, die diese schöne Festschrift federführend auf den Weg gebracht haben, Herrn Bernhard Herrich und Herrn Matthias Niedzwicki, der die Herausgabe der Broschüre leider nicht mehr miterleben durfte. Diese beiden haben dem Altar und der Bartholomäuskirche damit ein wundervolles Geschenk gemacht, das den Altar und seine Besucher sicherlich noch viele Jahre begleiten wird.

Rödinghausen, im April 2021

Ihr

Siegfried Lux
Bürgermeister

KAPITEL 2

*Beschreibung der Darstellungen des Flügelaltars mit Verweisen auf
biblische Bezüge und eine kurze zeitgeschichtliche Einordnung zur
Entstehung des Altars
von Bernhard Herrich*

I. HISTORISCHE ZUSAMMENHÄNGE

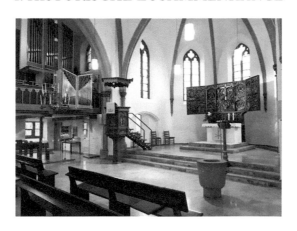

1. Geschichtlicher Hintergrund des Flügelaltars

Auszüge aus einer Predigt von Pfr. Gerhard Tebbe, gehalten am
3.9.2017 in der Bartholomäuskirche zur 500-jährigen Reforma-
tion über das Rödinghausener Altarbild
Zitat:
*Es stellt sich die Frage: Welche reformatorischen Elemente weist der
Rödinghausener Altar denn auf?*

*Wir alle wissen, dass wir in diesem Jahr ein großes Reformations-
festjubiläum feiern. Genau am 31. Oktober 2017 sind es 500 Jah-
re her, dass Martin Luther seine 95 Thesen an die Schlosskirche zu
Wittenberg schlug. Dieses Datum gilt als Auftakt der Reformation.*

Ist es dann aber wahrscheinlich, dass unser Altar, der eindeutig von 1520 stammt, der am Todesgedenktag von Petrus und Paulus, also am 29. Juni 1520, geweiht wurde, schon reformatorische Elemente enthält? Konnte sich das Gedankengut der Reformation in nur 3 Jahren schon so weit ausbreiten, dass davon Auswirkungen auf die Gestaltung des Rödinghausener Altarbildes zu erwarten sind?

Ich werde auf diese Frage zurückkommen. Doch um diese Frage beantworten zu können, möchte ich zunächst etwas zur Entstehung unseres Rödinghausener Altars sagen und darauf eingehen, wann sich denn überhaupt erstes reformatorisches Gedankengut in unserer Kirchengemeinde nachweisen lässt.

Im 15. Jh. bekamen die Altarbilder zunehmend die Aufgabe, das Leiden Christi für das Abendmahl zu verdeutlichen. Es wurden zu dem Zweck von 1450- 1530 sehr viele Flügelaltäre in diesem Stil gefertigt. In Osnabrück hatten sich Werkstätten entwickelt, die zwischen 1510 und 1525 ihre absolute Blütezeit hatten und in denen die sog. „Meister von Osnabrück" sehr viele und schöne Altäre schnitzten. Mit dem Beginn der Reformation wurden zunehmend weniger Altäre erstellt, weil man nun Spenden für die Altarfertigung als „Werkgerechtigkeit" betrachtete. Deshalb nahm das Wirken dieser Osnabrücker Werkstatten ab 1525 ab. …

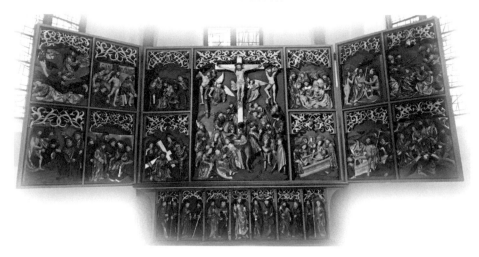

Unser Altar von 1520 ist also zu Beginn einer Zeit entstanden, in der Gemeinden sich zunehmend der Reformation zuwandten. ...

Wenn nun Rödinghausen schleichend seit 1525 und offiziell wohl nicht vor 1533 evangelisch wurde, ist es dann wahrscheinlich, dass unser Altar von 1520 reformatorische Elemente enthält?

In Auftrag gegeben hat unseren Flügelaltar Wilhelm von dem Bussche, der Erbherr zu Waghorst. Er ließ schon 1509 die Bartholomäuskirche vergrößern, hat unserer Kirche die gotische Form gegeben, der Kirchengemeinde 1519 eine zweite Pfarrstelle gestiftet und mit Einkünften versehen.

Als Motiv für sein Engagement nennt Wilhelm von dem Bussche, dass er das zur Ehre Gottes und der Himmelskönigin Maria sowie ihrer Mutter St. Anna und Johannes des Täufers getan habe. Es sol-

le der Seligkeit seiner Frau und der Seelen seiner offensichtlich schon verstorbenen Eltern dienen. Das klingt nun doch noch sehr katholisch, wenn er seine Stiftungen sogar damit begründet, dass sein gutes Werk als Ablass für das Seelenheil seiner verstorbenen Eltern dienen soll. Ich vermute daher, dass Wilhelm von dem Bussche auch den geschnitzten Flügelaltar, der 11 Jahre später – also Juni 1520, fertiggestellt und geweiht wurde, aus diesem Beweggrund, nämlich zum Ablass für Sünden gestiftet hat. Zu diesem Zeitpunkt ist vermutlich auch bei Wilhelm von dem Bussche noch keine theologische Unsicherheit hinsichtlich der Wirk-

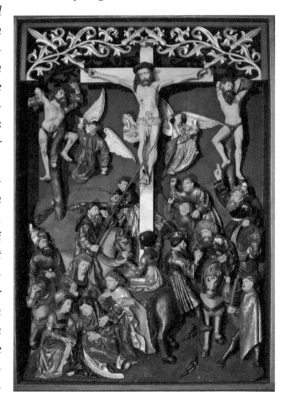

samkeit des Ablasses und der guten Werke erkennbar, die wenige Jahre später (ab 1525 bis 1530) die Osnabrücker Kunstproduktion fast vollständig zum Erliegen bringt. Ganz im Gegenteil. Die Zeit von 1480 bis 1520 war überall in Deutschland nicht nur von der Qualität, sondern auch der Masse nach, die bei weitem produktivste Zeit der deutschen mittelalterlichen Kunstgeschichte. ...

Geht es in der Reformation also zentral um eine besondere vertrauensvolle Beziehung von Gott und Mensch, dann finden sich in der Tat „reformatorische Elemente" in unserem Altarbild. Das augenfälligste Element bildet das Zentrum unseres Altars. Gott opfert sich in seiner Liebe im gekreuzigten Christus für uns auf, um unsere Liebe zu ihm und unseren Mitmenschen zu wecken.

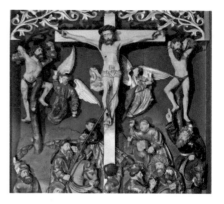

Gottes Engel bieten nicht nur dem flehenden Schächer am Kreuz – „Gedenke meiner in deinem Reich" – mit dem Abendmahlskelch diese liebevolle Beziehung an; sondern ein Engel richtet diesen Kelch auch zur Gemeinde hin aus, – zu uns hin, damit Gottes Liebe uns zu sich zieht. Der römische Hauptmann unter dem Kreuz hat es verstanden: Angesichts des Sterbens Jesu offenbart Gottes Liebe ihm: „Das ist wahrhaftig Gottes Sohn!" Nicht anders ergeht es offensichtlich der Frau, die direkt unter dem Kreuz zu Jesu Füßen sitzt und die dem Betrachter den Rücken zuwendet. Es ist vermutlich die Ehefrau des großen Stifters unserer Kirche.

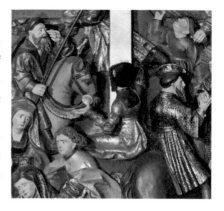

Für ihre Seligkeit hatte Wilhelm von dem Bussche 1509 unsere Kirche umbauen lassen, 1519 die zweite Pfarrstelle gestiftet und nur ein Jahr später auch noch den Altar. Ihr Sitzen unter dem Kreuz symbolisiert eine demütig vertrauensvolle Beziehung zu Jesus. Aber nicht nur sie rührt an, sondern auch die Liebe des Stifters zu seiner Frau, der – sich selbst ausnehmend – für sie das Altarbild gestalten ließ.

Zu dieser vertrauensvollen Glaubenshaltung der Patronatsfamilie von dem Bussche passt es, dass die Erbherren der Waghorst, ihre Zuwendungen an die Rödinghausener Kirche auch nach der Reformation fortsetzten. 1585 wurde von ihrem Geld der Turm erhöht und beendet.

1588 haben die Erbherren der Waghorst die holzgeschnitzte Kanzel gestiftet. Offensichtlich änderte der allgemeine Konfessionswechsel nichts an dem Verbundenheitsgefühl derer von Korff zu Waghorst gegenüber der Bartholomäuskirche. Sie erbten 1523 Gut Waghorst von dem offensichtlich kinderlosen Ehepaar von dem Bussche. So scheint der Umbau unserer Bartholomäuskirche, die großzügige Stiftung der zweiten Rödinghausener Pfarrstelle um 1519 und die Stiftung unseres Altars von 1520 das letzte große Vermächtnis des gealterten Ehepaares von dem Bussche gewesen zu sein, die nur 3 Jahre nach Einweihung des Altars bereits beide verstorben sind. Ein Ehepaar, das offensichtlich nicht nur zueinander in Liebe verbunden war, sondern allem Anschein nach alles von Gott erwartete, wo ihnen doch jede Hoffnung auf ein Fortleben in ihren Kindern verwehrt schien. Wer will bestreiten, dass die darin zum Ausdruck kommende vertrauensvolle Beziehung zu Gott genau dem entspricht, was Luther „wahren Glauben" nennt?"

Zitat Ende gez. Pfr. Gerhard Tebbe

Luther übersetzte auf der Wartburg das Neue Testament ins Deutsche.

Bekannte reformatorische Schriften Luthers erscheinen:
- An den christlichen Adel Deutscher Nation
- Von der Babylonischen Gefangenschaft der Kirche
- Von der Freiheit eines Christenmenschen

Luther zählt die Missstände der Kirche auf, distanziert sich deutlich vom Papst, ruft die Laien auf, sich aktiv am Kirchenleben zu beteiligen.

Er rechnet mit den Sakramenten ab: Seiner Meinung nach existieren nicht sieben sondern nur drei Sakramente: Taufe, Buße und Abendmahl.

Papst Leo X. droht Martin Luther in seiner Bannandrohungsbulle „Exsurge Domine" vom 15. Juni mit der Exkommunikation, sollte er nicht binnen 60 Tagen 41 seiner 95 Thesen widerrufen – (1517 wurden sie an der Tür der Schlosskirche zu Wittenberg angeschlagen).

Luther antwortet darauf mit der aus 30 Thesen bestehenden Denkschrift „Von der Freiheit eines Christenmenschen" sowie nach Ablauf der Widerrufsfrist am 10. Dezember mit der Verbrennung der päpstlichen Bulle.

3. Kurze Informationen über die Familie des Stifters

Eine ausführliche Dokumentation findet sich im Kapitel 3 dieses Buches.

Die Familie von dem Bussche stammt ursprünglich aus dem Grenzgebiet der Grafschaft Ravensberg und des Hochstifts Osnabrück. Nahe Osnabrück besaßen sie das Schloss Ippenburg und das Schloss Hünnefeld. Im 16. bis 19. Jahrhundert kamen weitere Schlösser und Güter hinzu (Lohe in der Gemeinde Bakum, Haddenhausen bei Minden, Streithorst bei Osnabrück, Neuenhof bei Lüdenscheid Dötzingen in Hitzacker). Ein Teil dieser Güter sind auch heute noch im Familienbesitz. Für uns interessant ist die Tatsache, dass die Familie nach der Reformation in die evangelische Konfession übertrat.

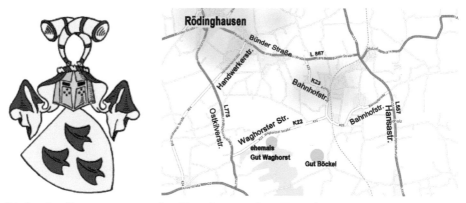

Links das Stammwappen der Familie von dem Bussche.

Auch das Gut Waghorst bei Rödinghausen und das benachbarte Gut Böckel gehörten anfänglich zum Besitz der Familie von dem Bussche. Gut Böckel ging allerdings 1521 als Erbschaft an die Familie von Korff über. Die Familie von Korff besaß diverse Güter in Lübbecke.

Heinrich von Korff, später preußischer Landrat, wurde 1792 auf dem Gut Waghorst geboren.

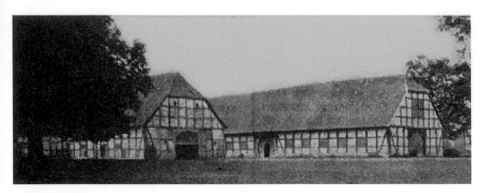

Aufnahmen vom Gut Wag-
horst. Sie stammen aus den
1920-er Jahren und sind uns
aus einem privaten Fundus zur
Verfügung gestellt worden.

Das Gut wurde 1826 an Friedrich von der Leye verkauft.

Die Familie Von dem Bussche hatte das Patronatsrecht, das Vorschlagsrecht zur Besetzung der Pfarrstelle, an der Bartholomäuskirche Sie unterstützte finanziell den weiteren Ausbau der Kirche und hatte das Recht einzelne Mitglieder der Familie in der Kirche begraben zu lassen.

Das Amt Rödinghausen hatte in der Zeit von 1888 bis 1907 unter dem Amtmann Meier seinen Sitz im Gut Waghorst, bis schließlich in Rödinghausen ein neues Amtshaus errichtet wurde.

Spätere Verwalterin der Güter Waghorst und Böckel war ab 1927 die Schriftstellerin Hertha Koenig.

Vom Gut Waghorst ist heute nichts mehr zu sehen. Es wurde in den 1960-er Jahren abgerissen. Die Flurbezeichnung „Waghorst" ist allerdings bis heute geblieben.

II. BESCHREIBUNG UND INTERPRETATION DER DARSTELLUNGEN

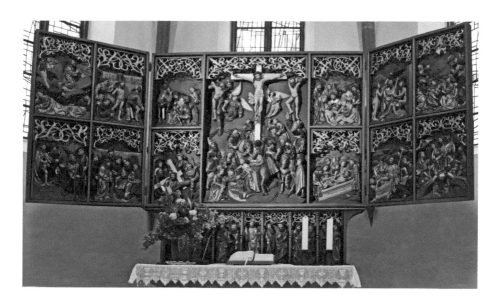

1. Der Aufbau des Flügelaltars

Der Rödinghausener Flügelaltar ist – wie eine Inschrift auf Tafel 2 dokumentiert – im Jahr 1520 entstanden. Die Inschrift auf Tafel 2 lautet: „MDXX up petri un pawels dach ward dit werck vollbracht". (1520 am Peter und Pauls Tag wurde dieses Werk vollbracht.) Demnach wurde er am 29. Juni 1520 vollendet. Als Hersteller wird allgemein die Osnabrücker Schule genannt, eine Holzschnitzer-Werkstatt, die um 1500 in Osnabrück betrieben worden ist. Hier arbeiteten Kunsthandwerker, die auch Altäre in Stift Quernheim, in Borgholzhausen und in Oldendorf bei Melle, ja sogar in Windheim und Bad Zwischenahn, geschaffen haben.

Der Rödinghausener Altar ist ein hölzerner Altar mit klappbaren Flügeln. Rechts und links neben der zentralen Tafel sind in kleineren Kästen in einer bestimmten zeitgeschichtlichen und

thematischen Anordnung Szenen der Leidensgeschichte Jesu dargestellt. Unter dieser Darstellung ist eine Predella mit Apostelstatuetten angefügt, auf der dieser Altar steht.

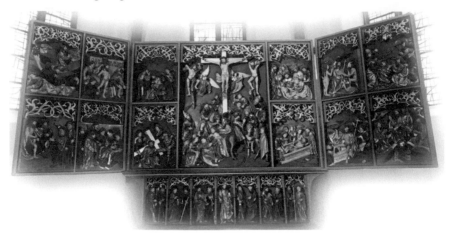

Der Altar hat in ausgeklappter Form eine Breite von 4,68 m und eine Höhe von 2,30 m. Die beiden Seiten des Altars sind mit Scharnieren am Mittelteil befestigt. So wäre es möglich, den Altar zuzuklappen. Allerdings sind die Flügel auf ihrer Rückseite nicht bearbeitet worden. Es ist daher davon auszugehen, dass der Altar bisher nicht geschlossen worden ist.

Die Figuren in den einzelnen Bildern sind auffällig detailliert dargestellt. Ihre Kleider zeigen den modischen Stil des 16. Jahrhunderts. Auch die Gesichter sind besonders ausdrucksvoll modelliert. Hier wurde viel Wert auf die Vermittlung der jeweils inneren Haltung und Gefühlslage der dargestellten Personen gelegt. Diese handwerkliche Kunst ist außergewöhnlich für die damalige Zeit.

Zitat aus Dr. Rolf Botzet, „Die Altarbeschreibung“:

„Die Figuren sind aus Eichenholz geschnitzt. Unter der Farbe befindet sich ein dünner Kreidegrund, der die Unebenheiten des Holzes ausgleicht und die Farbtöne strahlend zur Wirkung bringt. Bei den Goldmustern in den Gewändern ist zunächst der Untergrund vergol-

det, danach die Farbe aufgetragen und dann das Muster eingekratzt."
(² Seite 14)

Links und rechts neben der Haupttafel – der Kreuzigung Jesu – befinden sich jeweils 6 Bilder. So ergeben sich sieben Bilder bis zur Kreuzigung und sieben Bilder von der Kreuzigung bis zur Wiederkunft Christi, wenn man die Haupttafel jeweils mitzählt.
Zitat aus „Das Rödinghausener Altarbild" von H. Stumpf:
„Diese Zahlensystematik hat ihre Bedeutung: Sieben ist in der Bibel eine heilige Zahl, die Zahl der göttlichen Fülle. Die Woche hat sieben Tage. In sechs Tagen wurde die Welt geschaffen und am siebten Tag ruhte Gott und heiligte ihn." (¹ Seite 3)
Die Zahl „Sieben" bildet eine ganzheitliche Einheit. Und das wird hier gleich zweimal dargestellt: Zunächst kam Jesus als unser Heiland zu uns und nachdem seine Zeit auf unserer Erde erfüllt war, erscheint er als Richter der Lebendigen und der Toten. Die Mitte bildet das Kreuz von Golgatha.

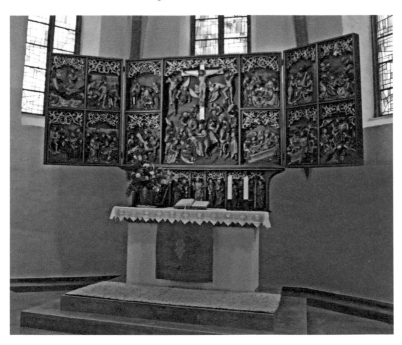

Die linke Altarseite

Auf dieser Altarseite sind die Tafeln zeitgeschichtlich nebeneinander angeordnet: Obere Reihe: Der Gebetskampf in Gethsemane, die Folterung und daneben die Dornenkrönung.
Untere Reihe: Pilatus und Jesus vor dem Volke, die Verurteilung und daneben der Weg nach Golgatha.

| Gethsemane | Folterung | Dornenkrönung |

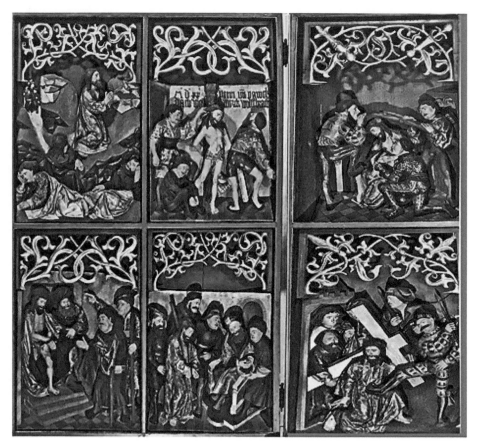

| Vor dem Volke | Verurteilung | Weg nach Golgatha |

Die Tafeln sind thematisch nicht nebeneinander sondern unter-
einander angeordnet. Links: Die Beweinung und darunter die
Grablegung, Mitte: die Niederfahrt und die Auferstehung, Rechts:
die Himmelfahrt und die Wiederkunft Christi. Diese Zickzack-
linie ist sicher so gewollt, sie wirkt wie ein Blitz. Dahinter mag

| Beweinung | Niederfahrt | Himmelfahrt |

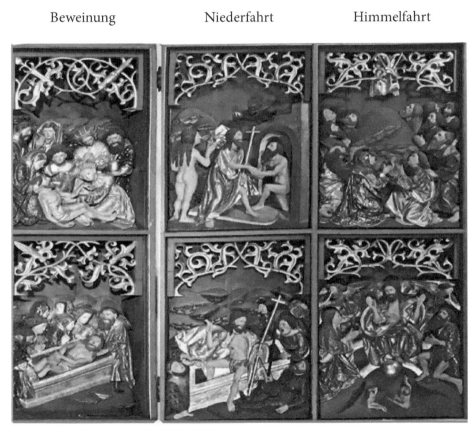

| Grablegung | Auferstehung | Wiederkunft Christi |

die Interpretation stehen, dass der Ablauf derGeschichte bis zur Kreuzigung in einigermaßen ruhigen Bahnen verläuft; nach der Kreuzigung allerdings vollzieht sich die Entwicklung in raschem Tempo auf die Vollendung zu.

Zu berücksichtigen ist dabei, dass Gottes Zeitplan nicht mit unseren Zeitvorstellungen übereinstimmt. Siehe:

Psalm 90, Vers 4

„Denn Tausend Jahre sind vor dir wie der Tag, der gestern vergangen ist, oder wie eine Nachtwache."

Dabei steht das Kreuz von Golgatha immer im Zentrum.

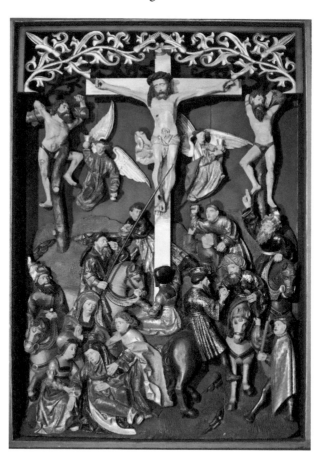

2. Darstellung der einzelnen Bilder
und ihr biblischer Hintergrund

Wie im vorigen Kapitel dargestellt, folgen wir nun den Tafeln in der hier dargestellten Systematik:

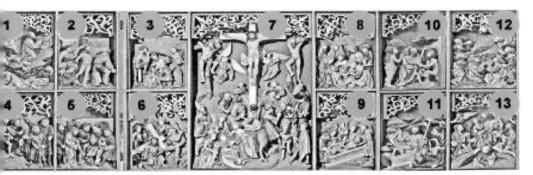

Bei der Beschreibung der bildlichen Darstellungen wird zuweilen auf bestimmte Szenen Bezug genommen, die besonders hervorgehoben wurden.

Zur Verdeutlichung dieser Szenen wurde dabei in den nicht thematisierten Bereichen die Farbe reduziert, um den jeweils beschriebenen Themenschwerpunkt deutlicher herauszuarbeiten.

Zitierte Bibeltexte sind blau kursiv geschrieben.

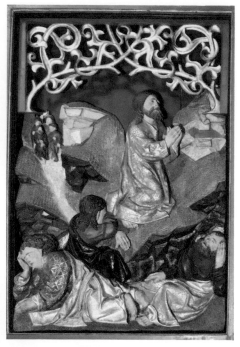

In der Passionsgeschichte ist der Gebetskamp Jesu in Gethsemane ein dramatischer Höhepunkt. Nach dem letzten gemeinsamen Mahl mit seinen Jüngern bricht Jesus auf nach Gethsemane, um zu beten. Er weiß um sein bevorstehendes Schicksal und hofft, im Gebet einen Ausweg zu finden. Die Gruppe lässt er bis auf drei Jünger zurück. Man sieht sie im Hintergrund warten. Mit ihm kommen Petrus, Jakobus und Johannes. Jesus bittet sie, ihm in seiner Not beizustehen, aber sie sind eingeschlafen, obwohl sie von kräftiger Gestalt sind. Sie haben die Situation nicht verstanden. So bleibt Jesus in seiner Verzweiflung allein.

Matthäus 26, Verse 38 bis 41:
„38 Da sprach Jesus zu ihnen: Meine Seele ist betrübt bis an den Tod; bleibet hier und wachet mit mir! 39 Und ging hin ein wenig, fiel nieder auf sein Angesicht und betete und sprach: Mein Vater, ist's möglich, so gehe dieser Kelch von mir; doch nicht, wie ich will, sondern wie du willst! 40 Und er kam zu seinen Jüngern und fand sie schlafend und sprach zu Petrus: Könnet ihr denn nicht eine Stunde mit mir wachen? 41 Wachet und betet, dass ihr nicht in Anfechtung fallet! Der Geist ist willig; aber das Fleisch ist schwach."

Aus diesem Bild spricht eine große Einsamkeit. Jesus, der den Tod vor Augen hat, findet keinen Trost durch seine Freunde. Sie haben sich abgewendet. Doch wohin blickt Jesus?
Man sieht es erst auf den zweiten Blick, denn hinter dem Rankwerk steht oben auf dem Berg ein Kelch. Jesus betet:

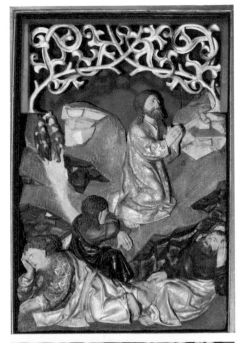

Markus 14, Vers 36 „Herr lass diesen Kelch an mir vorüber gehen."
Man achte einmal auf die Körperhaltung und die Mimik. Der Gesichtsausdruck vermittelt nicht nur eine Bitte sondern auch eine Hoffnung. Im Gebet liegt das vertrauensvolle Gespräch mit Gott. So ergibt sich eine besondere Nähe zu Gott, aus der neue Kraft geschöpft werden kann. Jesu Körperhaltung und Mimik zeigen, dass er Vertrauen zu Gott und damit Kraft für seinen weiteren Weg gewonnen hat.

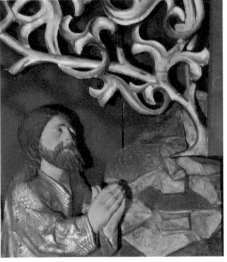

Ein großer Schritt in der Passionsgeschichte führt uns zu diesem Bild: die Folterung. Die zwischenzeitlichen Stationen wie zum Beispiel die Gefangennahme und das Verhör vor Kaiphas werden hier nicht dargestellt.

Drei Männer foltern den gefesselten Jesus. So erfährt Jesus am eigenen Leib, was körperliche Qualen bedeuten. Doch er erträgt diese Tortur mit Kraft – mit einer Kraft, die er durch seinen Glauben gewonnen hat.

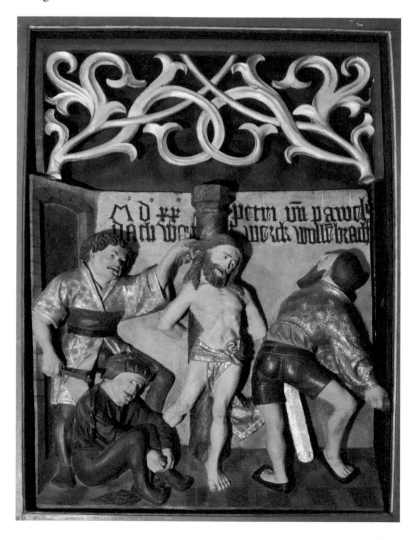

Die Inschrift auf dieser Tafel verweist auf das Entstehungsdatum des Altars:

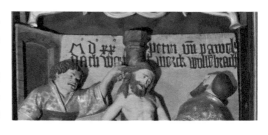

„MDXX up petri un pawels dach ward dit werk vollbracht" (1520, am Peter und Pauls Tag wurde dies Werk vollbracht).

Eine Besonderheit ist, dass der Text in Plattdeutsch verfasst wurde. In der damaligen Zeit waren die Inschriften zumeist in lateinischer Sprache. Luther hatte sich sehr dafür eingesetzt, dass in der Kirche nicht Lateinisch sondern Deutsch gesprochen wurde. So kann diese plattdeutsche Inschrift als Hinweis dafür gelten, dass hier schon ein reformatorischer Einfluss wirksam war, obwohl der Anschlag der 95 Thesen erst drei Jahre zuvor stattgefunden hatte.

TAFEL 3: DIE DORNENKRÖNUNG UND DIE VERSPOTTUNG

Wieder wird Jesus von drei Männern gequält. Mit einem dicken Ast drücken sie ihm eine Dornenkrone auf's Haupt. Blutspuren sind auf Jesu Schläfe zu erkennen. Die Anstrengung der beiden Soldaten ist groß, aber Jesus widersteht dem Druck, er lässt sich nicht zu Boden drücken.

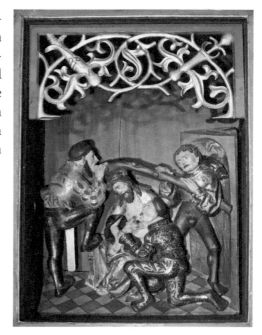

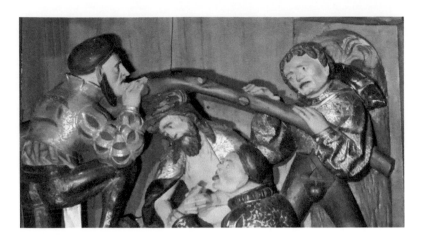

Auch dem Spott des dritten Soldaten, der ihm eine Zunge herausstreckt, widersteht er.

Matthäus 27, Verse 27-30
„27 Da nahmen die Soldaten des Statthalters Jesus, führten ihn in das Prätorium und versammelten die ganze Kohorte um ihn. 28 Sie zogen ihn aus und legten ihm einen purpurroten Mantel um. 29 Dann flochten sie einen Kranz aus Dornen; den setzten sie ihm auf das Haupt und gaben ihm einen Stock in die rechte Hand. Sie fielen vor ihm auf die Knie und verhöhnten ihn, indem sie riefen: Sei gegrüßt, König der Juden! 30 Und sie spuckten ihn an, nahmen ihm den Stock wieder weg und schlugen damit auf seinen Kopf."

Pastor Heinrich Stumpf verweist in seiner Dokumentation „Das Rödinghausener Altarbild" auf das Passionslied von Paul Gerhard: *„100 Jahre später dichtet Paul Gerhard in einem Passionslied: „....o Haupt, zum Spott gebunden mit einer Dornenkron...."* ([1] Seite 7)

So stellen die ersten drei Bilder des Altars dreifaches menschliches Leid dar, das Jesus erfahren hat: Einsamkeit, Folter und Spott. Aber er zeigt auch, wie man sie ertragen kann.

JESUS WIRD VON PILATUS DEM VOLK VORGEFÜHRT

Pontius Pilatus, der römische Statthalter, führt den an den Händen gefesselten Jesus vor das Volk. Pontius Pilatus ist würdig gekleidet und trägt einen mächtigen Turban. Jesus trägt einen purpurnen Umhang, auf dem Kopf die Dornenkrone.

Pilatus zieht Jesus' Umhang teilweise zur Seite, so dass das Volk die Blutspuren sehen kann, die seine Folterungen verursacht haben. In seiner Haltung wirkt Pilatus dem Volk gegenüber eher zurückhaltend, fast mitleidend. Sein Blick richtet sich vorwurfsvoll gegen das Volk, denn er trägt die Forderung des Volkes, Jesus zu verurteilen, nicht mit. So steht Jesus auch auf seiner rechten Seite, also auf seiner Ehrenseite.

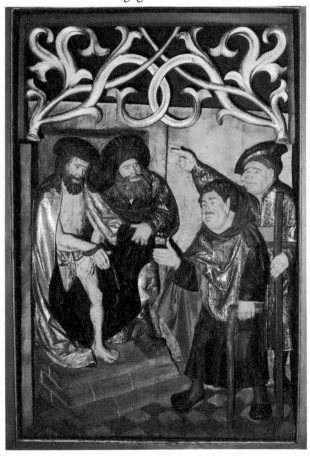

Pilatus sagt dazu: „Ecce homo – Sehet, welch ein Mensch".
Johannes 19 Vers 5
„5 Da kam Jesus heraus und trug die Dornenkrone und das Purpurgewand. Und Pilatus spricht zu ihnen: Sehet, welch ein Mensch!"

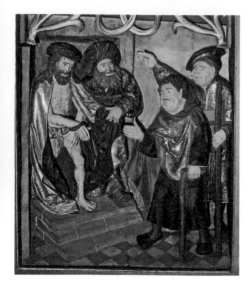

Den beiden gegenüber stehen die Menschen von Jerusalem, hier vertreten durch zwei Bürger, die sich auf Krücken stützen müssen. Mit den „Krücken" wird Bezug genommen auf eine mundartliche Doppelbedeutung: „Krücken" = „Lügen". Die gegen Jesus vorgebrachten Argumente basieren auf Lügen. Jesus hat weder das Volk aufgewiegelt noch gegen Steuerzahlungen gehetzt.

Der im Vordergrund stehende Mann steht knieweich vor Jesus, aber sein Gesicht und seine Handbewegung drücken Überheblichkeit aus. Dennoch ist er schwach. Seine äußere Protzigkeit ist nur gespielt, er steht auf wackligen Beinen. Der hinter ihm stehende Mann scheint ihm den Rücken zu stärken und zu drängen. Energisch weist er mit seiner Hand den Weg: „Hinaus nach Golgatha". Aber auch er benötigt einen Stock, um sich abzustützen. Die beiden bedingen sich gegenseitig. Es fehlen die Argumente und Beweise, daher benötigen sie ein entsprechendes äußeres Gehabe und gegenseitige Unterstützung. Und dennoch drückt das Bild ihre Schwäche aus.

Lukas 23, Verse 1-5
„1 Und die ganze Versammlung stand auf, und sie führten ihn vor Pilatus, 2 fingen an, ihn zu verklagen, und sprachen: Wir haben gefunden, dass dieser unser Volk aufhetzt und verbietet, dem Kaiser Steuern zu geben, und spricht, er sei Christus, ein König. 3 Pilatus aber fragte ihn und sprach: Bist du der Juden König? Er antwortete ihm und sprach: Du sagst es. 4 Pilatus sprach zu den Hohenpriestern und zum Volk: Ich finde keine Schuld an diesem Menschen. 5 Sie aber beharrten darauf und sprachen: Er wiegelt das Volk auf damit, dass er lehrt im ganzen jüdischen Land, angefangen von Galiläa bis hierher."

Betrachtet man auf der anderen Seite die Körperhaltung von Jesus, so fällt auf, dass er der Einzige ist, der kraftvoll dasteht. Trotz seiner Verurteilung steht er nicht auf wackligen Beinen. Er macht einen Schritt nach vorn, will auf die Menschen zugehen, will ihnen nah sein, um Gegensätze zu überwinden und Vertrauern zu entwickeln. Jesus kommt den Menschen auch in dieser schwierigen Situation vertrauensvoll entgegen.

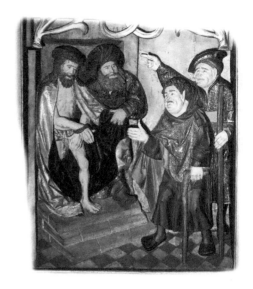

TAFEL 5: DIE VERURTEILUNG

Pilatus sitzt auf dem Richterstuhl und wäscht seine Hände in Unschuld.

Matthäus 27, Verse 22 bis 24
„22 Pilatus sprach zu ihnen: Was soll ich dann machen mit Jesus, von dem gesagt wird, er sei der Christus? Sie sprachen alle: Lass ihn kreuzigen! 23 Er aber sagte: Was hat er denn Böses getan? Sie schrien aber noch mehr: Lass ihn kreuzigen! 24 Da aber Pilatus sah, dass er nichts ausrichtete, sondern das Getümmel immer größer wurde, nahm er Wasser und wusch sich die Hände vor dem Volk und sprach: Ich bin unschuldig am Blut dieses Menschen; seht ihr zu!"

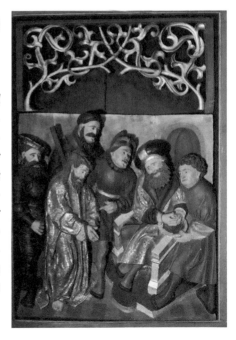

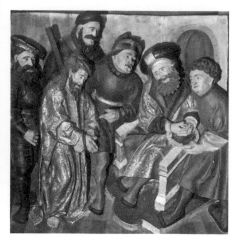

Der Ankläger vor Jesus, der Soldat links von Jesus und der große Mann oberhalb von Jesus, sie alle wirken auf Pilatus ein, dass er auf das Volk zu hören habe und Jesus verurteilen müsse. Pilatus' Bemühungen, dieses zu vermeiden, waren erfolglos. Die Angst vor einem Aufstand des Volkes in Jerusalem war zu groß. So beugte er sich dem Volkswillen. Jesus steht in seinem purpurnen Mantel gebeugt vor ihm und nimmt das Urteil gelassen entgegen mit dem Satz: *Johannes 19, Vers 11:*

„Du hättest keine Macht über mich, wenn sie dir nicht von oben herab gegeben wäre."

Tafel 6: Auf dem Weg nach Golgatha

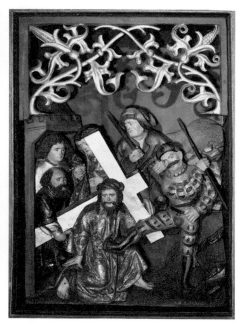

Diese Tafel ist ausgesprochen vielseitig. Sie zeigt uns mehrere Menschen, die individuell große Lasten tragen, aber sich auch gegenseitig helfen.

Im Mittelpunkt steht Jesus, der das Kreuz trägt und unter dieser schweren Last zusammenbricht. Aber Simon von Kyrene – links von ihm – hilft ihm. Er übernimmt einen Teil der Last. Hinter ihm steht der Jünger Johannes.

Matthäus 27, Vers 32
„32 Und als sie hinausgingen, fanden sie einen Menschen aus Kyrene mit Namen Simon; den zwangen sie, dass er ihm sein Kreuz trug."

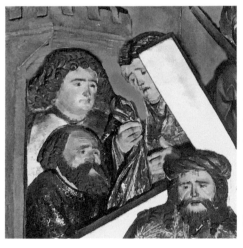

Zitat aus „Das Rödinghausener Altarbild" von Heinrich Stumpf: *„Der Kleinste greift die Aufgabe an und bringt die notwendige Hilfe. Hier wird ein Lebensgesetz der christlichen Gemeinde deutlich: Man muss nicht erst etwas »Großes« sein, um in der Gemeinde wirken zu können."* ([1] *Seite 10)*

Weiter oben steht auch Maria, die Mutter Jesu. Sie ist beinahe hinter dem Kreuz versteckt. In der Hand hält sie ein großes Tränentuch. Ihre Last ist eine seelische Last. Mit sorgenvoller Miene blickt sie auf die Situation. Direkt bei ihr befindet sich Johannes, der Jünger Jesu. In seinem Blick liegen Mitgefühl und die Bereitschaft, ihr seelsorgerisch helfen zu wollen.

Heinrich Stumpf stellt an dieser Stelle fest:

Zitat *„Auf vielen Altarbildern findet man an dieser Stelle die Veronika mit ihrem Schweißtuch. Die Legende erzählt: Eine Frau na-*

mens Veronika habe Jesus auf dem Wege nach Golgatha ein großes Tuch gereicht, in dem dieser sich den Schweiß abgetrocknet habe; dabei sei sein Gesicht in diesem Tuch abgebildet worden. Diese nicht biblische Legende fehlt hier. Aus dem Schweißtuch der Veronika ist ein Tränentuch für Maria geworden. Hier ist reformatorischer Einfluss spürbar: Legenden werden ausgemerzt, biblische Geschichte wird erzählt und für die Gegenwart ausgelegt." ([1] Seite 11)

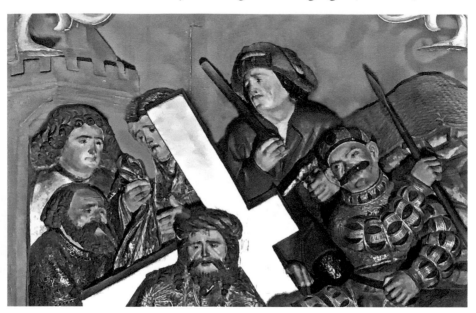

Oberhalb des Kreuzes steht ein Mann mit einem Stock. Seine traurige Miene scheint auszudrücken, dass ihn diese Vorgänge belasten. Aber tätig wird er dennoch nicht. Sein Blick schweift zur Seite.

Besonders auffällig ist der Soldat im Vordergrund wegen seiner ungewöhnlichen Pose. Mit seinem rechten Fuß tritt er Jesus in den Leib, in seiner rechten Hand schwingt er übermütig eine Lanze. Sein Gesicht drückt die Überheblichkeit eines Siegers aus.

Auffällig ist die komplizierte Haltung des Soldaten: Sein Körper bildet die Form des Kreuzes; die Linie von der rechten Hand

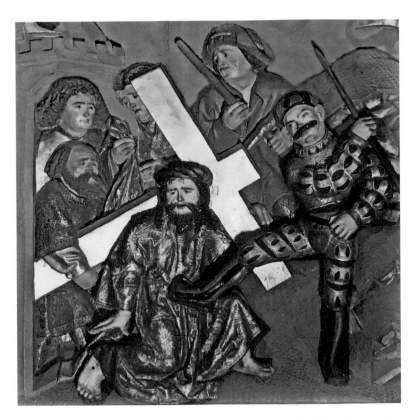

bis zum rechten Fuß verläuft parallel zum Hauptbalken des Holz-
kreuzes und die Linie vom Kopf bis zum linken Fuß liegt parallel
zum Querbalken des Holzkreuzes. Dieses „menschliche Kreuz"
soll den vermeintlichen Sieg über Jesus ausdrücken. Der Soldat
wirkt erleichtert. Er fühlt keine Schuld. Jesus hat ihm diese Schuld
abgenommen. Er trägt auch sie. Somit trägt Jesus bildlich ein dop-
peltes Kreuz.

Der sündige Soldat als Vertreter des Volkes und Christus, der
die Sünde dieses Menschen mitträgt, stehen hier beieinander. Ent-
sprechend hat auch Johannes der Täufer Jesus gesehen, indem er
sagt:

Johannes 1 Vers 29
„Siehe, das ist Gottes Lamm, welches der Welt Sünde trägt."

Das Zentrum des Altars bildet natürlich die Mitteltafel. Hier sind verschiedene Szenen dargestellt, die nun einzeln beschrieben werden sollen.

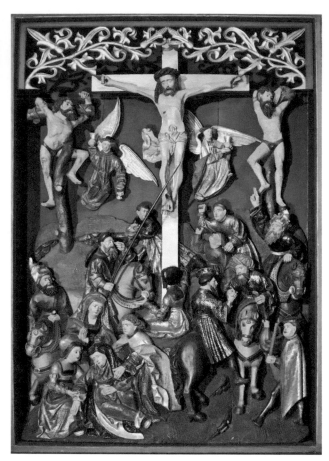

Betrachtet man einmal die drei Gekreuzigten, so fällt auf, dass nur Jesus an das Kreuz genagelt ist. Die beiden anderen wurden an ihre Kreuze mit Seilen gebunden. Ihre Gliedmaßen wurden gebrochen, die Wunden bluten noch. So wird der Tod schneller herbeigeführt. Jesus wurde an das Kreuz genagelt, seine Glieder wurden nicht gebrochen. Er hängt „frei" am Kreuz. Will man damit andeuten, dass er „frei-"willig hier ist?

Bei den beiden Verbrechern fällt auf, dass der linke – also auf der rechten Seite des gekreuzigten Jesu – zwar böse aber doch herausfordernd, ja vielleicht hoffnungsvoll auf Jesus blickt. Erwartet er von Jesus die Vergebung seiner Sünden? Ist er bereit, sich zu Gott zu bekennen?

Lukas 24, Vers 42

„Herr, denke an mich wenn du in dein Reich kommst."

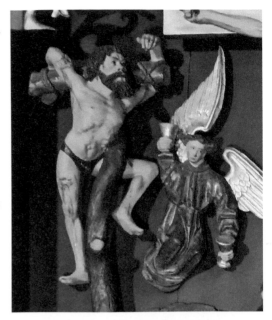

Der andere hingegen hat sich von Jesus abgewandt und blickt ins Leere. Er hat keine Perspektive mehr und findet auch in Jesus keine Erlösung. Sein Blick ist ausdruckslos. Hier wird christliche Erkenntnis dokumentiert: Nicht durch die Sünde geht der Mensch verloren sondern dadurch, dass er die Gnade ablehnt. Er müsste sich nur umdrehen.

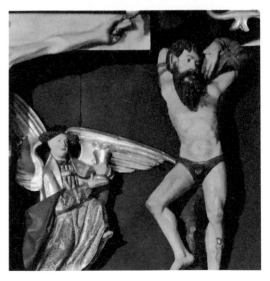

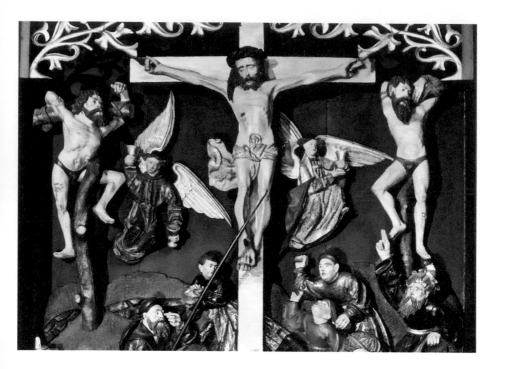

Zwischen Jesus und den Verbrechern ergänzen die beiden Engel die Situation auf ihre Weise. Der Engel, der links von Jesus den Kelch hält, wendet sich mit diesem Kelch an den Verbrecher, der sich abgewendet hat. Er möchte ihn einladen, ihm eine Hoffnung geben. So bietet er ihm den Kelch an, um ihn aufzufordern, sich zu Jesus umzudrehen.

Heinrich Stumpf verweist hier auf Martin Luthers erste These:

„Wenn unser Herr und Heiland Jesus Christus sagt: Kehrt um! (tut Buße!), dann will er, dass das Leben des Menschen eine dauernde Hinkehr zu Christus (Buße) sei."
Eindrücklicher kann man wohl die Einladung des Sünders zum Abendmahl nicht ausdrücken." (¹ Seite 13)

Anders verhält sich der zweite Engel, er trägt zwei Kelche. Den Kopf des Verbrechers muss er nicht wenden, denn der ist ja schon auf Jesus gerichtet. Ihm wird mit diesem Kelch angeboten, am Abendmahl teilzunehmen. Mit dem zweiten Kelch wendet er sich an das Volk und bietet auch ihm mit dem Abendmahl die Versöhnung an.

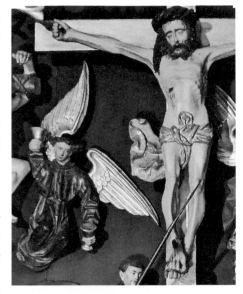

Unter dem Sünder auf der rechten Seite sitzt auf seinem Pferd der Hauptmann – Ist es der römische Hauptmann Nicodemus, der dafür gesorgt hat, dass die Kreuzigung vollzogen worden ist? – Er hat die Hand zum Schwur erhoben. Spät, zu spät hat er inzwischen verstanden, welches Unrecht hier geschehen ist. Diese Überzeugung behält er nicht für sich, kraftvoll teilt er sie allen Umstehenden mit.

Markus 15, Vers 39:
„39 Der Hauptmann aber, der dabeistand, ihm gegenüber, und sah, dass er so verschied, sprach: Wahrlich, dieser Mensch ist Gottes Sohn gewesen!"

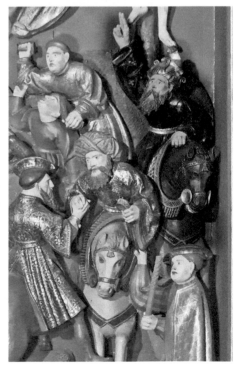

Noch im Moment seines Todes am Kreuz zeigt Christus seine große Güte. Ihm ist es gelungen, den Hauptmann zur Umkehr von der Verachtung Gottes zum Glauben an Gott zu bewegen.

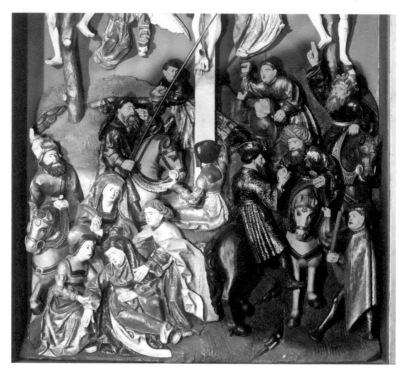

Die Soldaten vor ihm achten hingegen nicht auf ihren Hauptmann. Sie fühlen sich als Sieger und haben schon um ihre Trophäe gewürfelt: den kostbaren Rock von Jesus. Ein Soldat hat den Würfelbecher in der Hand, ein anderer trägt den Rock schon unter dem Arm und will mit ihm davonlaufen. Sie drücken Gleichgültigkeit und Ignoranz aus.

Zwei weitere Persönlichkeiten befinden sich in dieser Gruppe: der jüdische König Herodes und Pontius Pilatus auf ihren Pferden. Pontius Pilatus lässt sein Pferd und sein Zepter von einem Pferdejungen halten. Die beiden Machthaber begrüßen sich mit

gegenseitiger Anerkennung. Die Begegnung ist bedeutsam. Hier trifft sich ein für seine Grausamkeit bekannter jüdischer König mit einem Statthalter des römischen Reiches, der die Verurteilung Jesu verkündet hat.

Die gegenseitige Handreichung kann zweierlei beinhalten: Einerseits freut man sich vielleicht darüber, dass die Verurteilung nun vollzogen wurde. Andererseits weiß aber das Volk, dass Pontius Pilatus gegen die Verurteilung eingestellt war, und somit diese Handreichung auch als eine Versöhnung von Gegensätzen gedeutet werden kann.

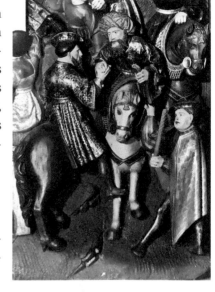

Die Bibel berichtet:
Lukas 23, Vers 12:
„Auf diesen Tag wurden Pilatus und Herodes Freund, denn zuvor waren sie einander feind."

Zusammenfassend stellt die Darstellung auf der linken Seite des Kreuzes, – also auf der rechten Seite des Betrachters – die dunkle und ablehnende Seite der Welt dar. Das passt zum Gleichnis vom Weltgericht (Matthäus 25, 41), wo die Böcke – die Verlorenen – ja auch zur Linken stehen.

Matthäus 25, Verse 31-43:
„31 Wenn aber der Menschensohn kommen wird in seiner Herrlichkeit und alle Engel mit ihm, dann wird er sich setzen auf den Thron seiner Herrlichkeit, 32 und alle Völker werden vor ihm versammelt werden. Und er wird sie voneinander scheiden, wie ein Hirt die Schafe von den Böcken scheidet, 33 und wird die Schafe zu seiner Rechten stellen und die Böcke zur Linken. 34 Da wird dann der König sagen zu denen zu seiner Rechten: Kommt her, ihr Geseg-

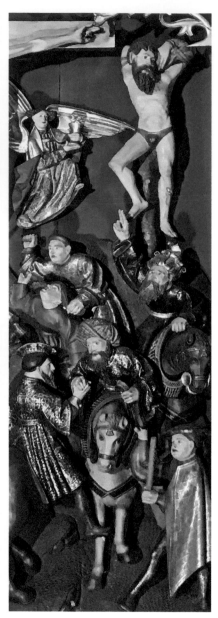

neten meines Vaters, ererbt das Reich, das euch bereitet ist von Anbeginn der Welt! *35* Denn ich bin hungrig gewesen und ihr habt mir zu essen gegeben. Ich bin durstig gewesen und ihr habt mir zu trinken gegeben. Ich bin ein Fremder gewesen und ihr habt mich aufgenommen. *36* Ich bin nackt gewesen und ihr habt mich gekleidet. Ich bin krank gewesen und ihr habt mich besucht. Ich bin im Gefängnis gewesen und ihr seid zu mir gekommen. (…)*41* Dann wird er auch sagen zu denen zur Linken: Geht weg von mir, ihr Verfluchten, in das ewige Feuer, das bereitet ist dem Teufel und seinen Engeln! *42* Denn ich bin hungrig gewesen und ihr habt mir nicht zu essen gegeben. Ich bin durstig gewesen und ihr habt mir nicht zu trinken gegeben. *43* Ich bin ein Fremder gewesen und ihr habt mich nicht aufgenommen. Ich bin nackt gewesen und ihr habt mich nicht gekleidet. Ich bin krank und im Gefängnis gewesen und ihr habt mich nicht besucht."

Trotz Ablehnung und Schadenfreude gibt es auf der linken Seite von Jesus Zeichen der Hoffnung, denn der schwörende Hauptmann und die Handreichung der beiden Herrscher liefern Signale, die zeigen sollen, dass es immer einen Weg zu Christus gibt.

Die linke Bildhälfte hat ganz andere Inhalte. Hier zeigen sich Trauer und Bestürzung, aber auch Zuversicht und Hoffnung.

Longinus – der Legende nach soll er blind gewesen sein – hat mit der Lanze Jesus in die Seite gestochen, um zu prüfen, ob er wirklich gestorben ist. Dabei sollen ihm Blutstropfen ins Auge gefallen sein, wodurch er wieder sehen konnte.

Johannes 19, Verse 33 u. 34:
„33 Als sie aber zu Jesus kamen und sahen, dass er schon gestorben war, brachen sie ihm die Beine nicht; 34 sondern einer der Soldaten stieß mit einer Lanze in seine Seite, und sogleich kam Blut und Wasser heraus."

Sacharja 12, Vers 10 :
„Aber über das Haus David und über die Bürger Jerusalems will ich ausgießen den Geist der Gnade und des Gebets. Und sie werden mich ansehen, den sie durchbohrt haben."

Johannes 19, 37
„Sie werden sehen, in welchen sie gestochen haben."

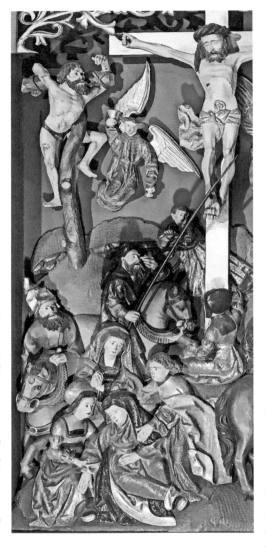

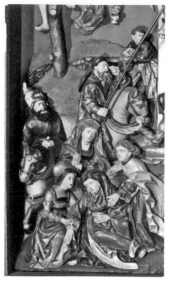

H. Stumpf schreibt dazu:
„Natürlich meint dieser Satz, dass die Juden irgendwann einmal zu der Einsicht kommen, dass sie ihren Messias getötet haben.
Aber wenn man diesen Satz wortwörtlich versteht, dann kann man darauf kommen, dass der Soldat, der Jesus in die Seite gestochen hat, blind gewesen sein muss und dann sehend wurde, damit er sehen konnte, in welchen er gestochen hatte. Dies ist aber nun die einzige Heiligenlegende auf dem Altarbild überhaupt. In einer Zeit, in der Heiligenlegenden besonders gern dargestellt wurden, eine erstaunliche Tatsache und ein Hinweis auf den Einfluss der Reformation..“
([1] Seite 16)

Der Reiter auf der linken Seite will eigentlich die Szene verlassen. Er scheint tief ergriffen von allem. Sein Gesicht zeigt Entsetzen und Hilflosigkeit. Er möchte hier nicht länger bleiben.

Bevor wir uns der Gruppe der vier Menschen widmen, die sich unten links vor dem Reiter gegenseitig trösten, lohnt es, einen Blick auf die Frau zu richten, die unten am Kreuz sitzt und sich dort festhält.

Es mag sein, dass es sich dabei um die Ehefrau des Stifters dieses Altars handelt. Man kann ihr Gesicht nicht direkt sehen, aber ihre Kleidung verrät, dass es eine adelige Frau ist.

Tritt man von der Seite her an den Altar, so kann man auch ihr Gesicht sehen. Sie versteckt sich nicht, aber sie möchte auch nicht besonders in Erscheinung treten, sie möchte bescheiden bleiben. Mit ihrem rechten Arm umarmt sie das Kreuz. Sie steht zu Jesus.

Ihren linken Arm hat sie ausgestreckt, die Hand geöffnet und den Daumen nach oben zu Jesus gerichtet, als ob sie sagen wollte: „Es geht mir nicht um Geld, davon habe ich genug, ich bitte um die Gnade des Herrn."

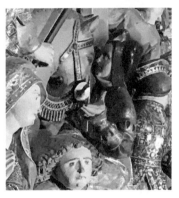

Ihr Blick ist vertrauensvoll nach oben gerichtet, sie huldigt ihrem Heiland und trauert um ihn.

Es soll an dieser Stelle auch erwähnt werden, dass eine andere Interpretation vermutet, es könne sich bei dieser Person auch um Maria Magdalena handeln, die Ihren Heiland besonders verehrt hat. (Siehe Johannes 20, Verse 11 bis 18)

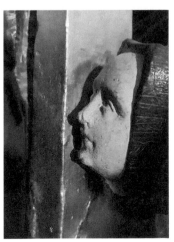

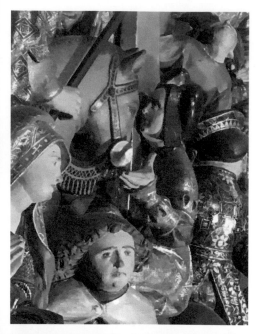

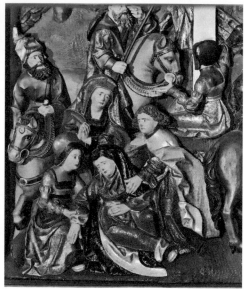

Unter einem bestimmten Blickwinkel entsteht sogar der Eindruck, dass ihre offene Hand direkt unter das Zaumzeug des Pferdes gehalten wird, damit die leuchtende Schnalle wie eine große Abendmahls-Oblate in ihre Hand fallen kann.

Vier Menschen sitzen unten links eng beieinander. In ihrer Mitte sitzt Maria, die Mutter von Jesus. Die anderen haben ihren Blick auf sie gerichtet. Und es ist nicht nur ihr Blick, der sie erreichen soll, sie sind mit ihrem ganzen Herzen bei ihr und teilen ihr Leid. In dieser großen Not ist man nicht gern allein, hier benötigt man Beistand. So greift die Frau links von ihr – es ist Maria, die Mutter von Jakobus – unter ihren Arm; sie fängt sie auf. Rechts von ihr ist der Jünger Johannes, der ja auch schon in der Darstellung „Auf dem Weg nach Gogatha" in Marias Nähe war. Er legt ihr die Hand auf die Schulter und tröstet sie. Die Frau oberhalb von Maria – Salome – hat die Hände gefaltet, sie betet.

So bildet diese Gruppe eine christlich-diakonische Einheit, wie wir sie als Christen immer wieder in Zeiten seelischer Not benötigen und dankbar annehmen.

Der Glaube, die Glaubensgemein-
schaft und die Fürbitte, mit der wir um
den Segen Gottes bitten, helfen uns, diese
Schmerzen zu ertragen.

Markus 15:
*„40 Und es waren auch Frauen da, die von
ferne zuschauten, unter ihnen Maria Mag-
dalena und Maria, die Mutter Jakobus des
Kleinen und des Joses, und Salome."*

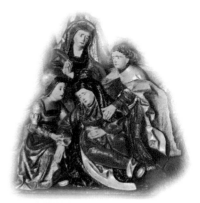

Hervorzuheben ist an dieser Stelle die
künstlerische Besonderheit, dass diese
vier Menschen in einem Dreieck ange-
ordnet sind. Ein Dreieck ist eine stabile
Figur. Man benutzt es bei allen Bauwer-
ken zur Stabilisierung. Hier wird darge-
stellt, dass es auch menschliche Gemein-
schaften stabilisieren kann.

Interessant ist ein leerer Platz unter
dem linken Sünder. H. Stumpf verweist
bei seiner Interpretation des Altarbildes
auf diesen Platz, der wohl absichtlich frei
geblieben ist. Er schreibt:
*„Das könnte ja der Platz für den Betrach-
ter sein. Von dort aus kann er das ganze
Geschehen überschauen und sich fragen,
wie er auf dieser Seite des Kreuzes seinen
Heiland fest vor die Augen bekommt und
wie er selber seinen Glauben an Christus
im praktischen Leben zum Ausdruck brin-
gen will." (¹ Seite 18)*

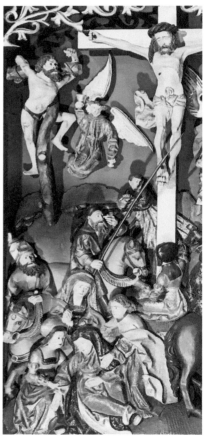

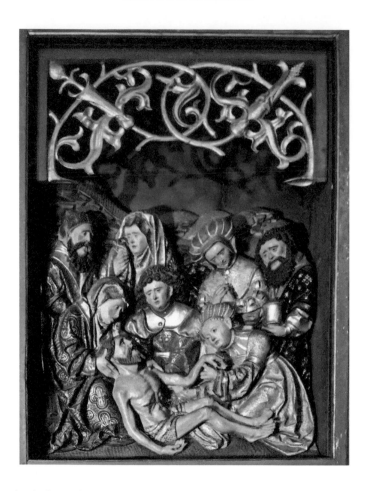

In festlicher Kleidung stehen sieben Menschen um den verstorbenen Jesus Christus. Man sieht sie gefasst und nicht weinend – mit einer Ausnahme: Eine Frau hat ein Tränentuch in der Hand und weint.

Maria auf der linken Seite hält den Kopf ihres Sohnes in ihrem Schoß. Nah bei ihr ist wieder Johannes. Die Frau auf der rechten Seite sitzt kniend vor Jesus und stützt seinen linken Arm.

Über diesen drei Personen, die nah bei Jesus sind, stehen links Josef von Arimathäa und rechts der Apostel Petrus, der ein Salbgefäß in der Hand hält. Zwischen ihnen stehen zwei Frauen, eine von ihnen hält das Tränentuch in der Hand.

Das Bild ist von einer harmonischen Atmosphäre voller Innigkeit gekennzeichnet. Und man darf einmal die Frage stellen, was diese Menschen in diesem Moment besonders bewegt.

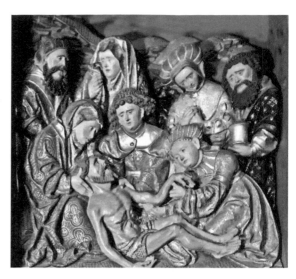

H. Stumpf gibt hier folgende Interpretation, die man gut nachvollziehen kann: *„Da ist zunächst das große Aufatmen spürbar, das nach einem langen, qualvollen Sterben die Menschen erleichtert: Endlich sind Schmerzen und Folter zu Ende. Aber es ist nicht nur dies. Diese Menschen sind erfüllt von der Erinnerung an eine große, gemeinsam erlebte Zeit. Diese Erinnerung verklärt diese Stunde und vermag auch wohl die grauenvollen Bilder zurückzudrängen."* ([1] *Seite 19*)

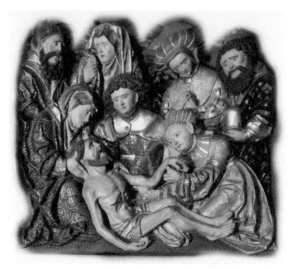

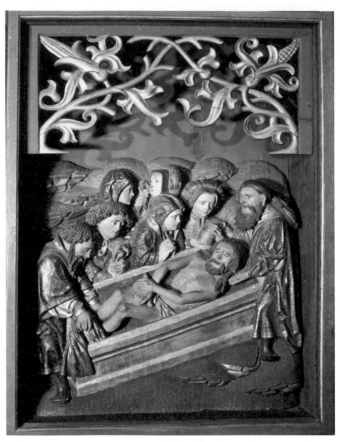

Einen Gegensatz zum vorigen Bild bildet hier die Darstellung der Grablegung. Wieder befinden sich neben Jesus sieben Personen: Seine Mutter Maria, Paulus, drei weitere Frauen, Josef von Arimathäa und der Jünger Johannes. Der Leichnam wird in einen Sarkophag gelegt. Am Fußende hilft Petrus und am Kopfende Joseph von Arimathäa. Trauer ist die vorherrschende Stimmung unter den Menschen. Die Gefühle haben sich verändert. Statt der Gefasstheit auf der vorherigen Tafel ist hier die Trauer vorherrschend. Allen ist bewusst, dass nun Abschied genommen werden muss.

Der Schmerz ist fast unerträglich, wenn der Sarg zu Grabe getragen wird. Es ist dann alles so endgültig. Ein Gefühl der Leere gewinnt die Oberhand, weil plötzlich ein geliebter Mensch fehlt.

Diese beiden Bilder, die Beweinung und die Grablegung, müssen zusammen gesehen werden.

Denn beide Trauergefühle sind beim Abschied nehmen beieinander: Die Erinnerung an gemeinsame schöne Stunden ist das eine Gefühl, die Bewusstheit des tiefen gegenwärtigen Verlusts bestimmt das andere Gefühl.

Wir Christen entnehmen die Erinnerungen an Jesus der Bibel. So nehmen wir die erzählten Geschehnisse in uns auf. Es entsteht eine Innigkeit zu Christus, wie sie auf dem ersten Bild gezeigt wird. Auf diese Weise entsteht eine Mischung aus Ehrerbietung und Trauer, aus der unser Glauben den Trost bringt, dass schweres Leid verkraftet werden kann. So haben beide Bilder zusammen betrachtet etwas Tröstliches.

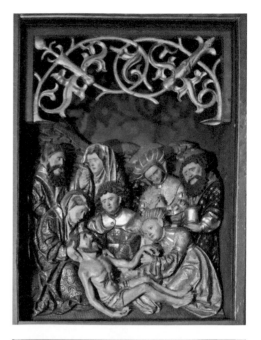

Niedergefahren zur Hölle – Hinabgestiegen in das Reich des Todes

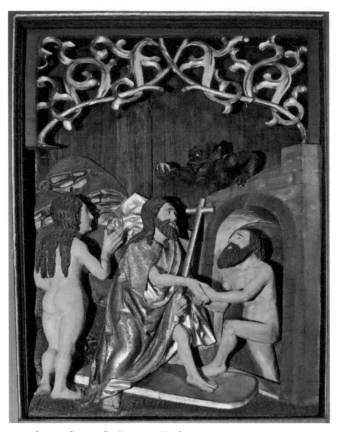

Jesus erscheint hier als Retter. Er kommt mit seinem purpurnen Mantel und trägt das Kreuz. Das Tor zum Totenreich hat er mit seinen Füßen aufgebrochen und empfängt die Menschen, hier – wie damals üblich – stellvertretend in Gestalt von Adam und Eva. Beide sind nackt, denn der Tod hat ihnen nichts gelassen.

Auffällig ist, dass hier Eva im Vordergrund steht. Das ist für die damalige Zeit ungewöhnlich, meist sieht man Adam im Vordergrund stehen. Doch durch Eva soll hier ein Zwiespalt ausgedrückt

werden. Einerseits steht sie noch ganz nah bei Jesus, ihrem Befreier. Ihr rechter Fuß steht auf dem Mantel von Jesus, ihm möchte sie nah sein.

Andererseits gehen ihr Blick und ihre Hand vorsichtig, fast verschämt, nach oben, wo der Teufel sie mit einer goldenen Frucht lockt. Dieser Zwiespalt soll deutlich werden.

Der Mensch ist geneigt, den Versuchungen zu erliegen. Aber er kann auch mit der Kraft Christi diesen Versuchungen widerstehen, wie es im Gebet heißt: „...und führe uns nicht in Versuchung, sondern erlöse uns von dem Übel."

Eva scheut sich, das Schmuckstück zu greifen. Ihr Blick ist zwar dorthin gerichtet, denn das Angebot ist reizvoll. Aber ihr Arm ist nicht ausgestreckt. Sie hält sich zurück und bleibt mit ihrem Fuß auf dem Mantel Jesu.

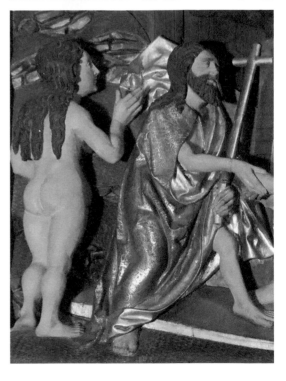

Bei genauer Betrachtung kann man den Eindruck gewinnen, als habe sie bereits ein Schmuckstück in der Hand: einen goldenen Zipfel des purpurnen Umhangs ihres Erlösers. Das ist mehr, als der Satan bieten kann.

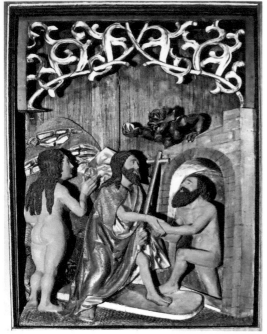

Für uns heute befremdlich ist die weibliche Darstellung des Teufels. Sie entspricht dem damaligen mittelalterlichen Zeitgeist. Das Böse wurde damals häufig mit Frauen in Verbindung gebracht.Man erinnere sich an die Hexenverbrennungen, die besonders Ende des 16. Jahrhunderts stattfanden. Etwa 70% der Verfolgten waren Frauen.

Jesus hat Eva zuerst gerettet, sie bleibt auch ganz nah bei ihm, während Adam noch aus der Hölle befreit wird. Er wird dabei von ihm gehalten. Ihre Blicke treffen sich vertrauensvoll.

Jesus erscheint hier als Retter, der uns auch aus schwierigen Situationen des Lebens befreien kann – als Vertrauter, an dem man sich festhalten kann. So empfindet es auch Eva auf ihre Weise. Das Tor zur Hölle ist eingetreten, Satan wurde vertrieben.

Römer 6, 17f: „*17 Gott sei aber gedankt: Ihr seid Knechte der Sünde gewesen, aber nun von Herzen gehorsam geworden der Gestalt der Lehre, an die ihr übergeben wurdet. 18 Denn indem ihr nun frei geworden seid von der Sünde, seid ihr Knechte geworden der Gerechtigkeit.*

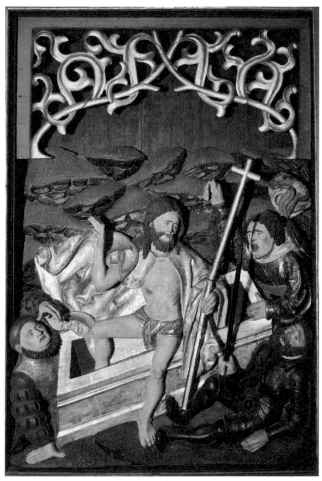

Jesus erscheint als Sieger über den Tod. Wie eine Siegesfahne hält er das Kreuz. Er steigt aus dem Grab, seine seitliche Wunde ist deutlich zu sehen. Sie wirkt wie ein Mund, der uns etwas sagen möchte. Die Welt ist in Bewegung geraten, die Berge hinter ihm sind aufgebrochen. Die Auferstehung hat das Leben aufgewühlt. So ist auch die Reaktion der Wächter zu erklären, die Jesus zu bewachen hatten.

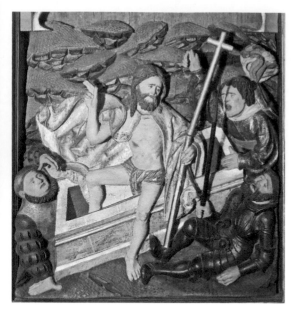

Die drei Wächter sind überwältigt. Einer ist in Ohnmacht gefallen, seine Waffe hält er nur noch als Drohgebärde. Er ist nicht in der Lage, sie einzusetzen. Der andere Soldat – links am Grabe – scheint geblendet von dem hellen Licht, dem Osterlicht. Der dritte Soldat – rechts am Kopfende des Grabes – schreit und gestikuliert herum. Voller Zorn über die Auferstehung ist ihm der Hut in den Nacken gerutscht. Mit seiner rechten Hand holt er kräftig aus, als wolle er mit einem Dolch zustoßen. Aber die Hand ist leer. Er hat keine Waffe gegen die Auferstehung des Christus. Christus hat alle Widersacher überwunden. Die ohnmächtige, geblendete und protestierende Menschheit erlebt einen auferstehenden Jesus, der die rechte Hand erhoben hat. Zwei Finger richtet er nach oben.

Damit soll wohl angedeutet werden, dass vom Auferstandenen Frieden ausgeht und sich niemand fürchten muss.

Matthäus 28:
4 Die Wachen aber erbebten aus Furcht vor ihm und wurden, als wären sie tot. .. 9 Und siehe, da begegnete ihnen Jesus und sprach: Seid gegrüßt! Und sie traten zu ihm und umfassten seine Füße und fielen vor ihm nieder. 10 Da sprach Jesus zu ihnen: Fürchtet euch nicht! Geht hin und verkündigt es meinen Brüdern, dass sie nach Galiläa gehen: Dort werden sie mich sehen.

Jesus hat die Erde verlassen. Er schwebt über ihr. Seine Jünger blicken zu ihm auf. Nur die Füße sind noch zu sehen.

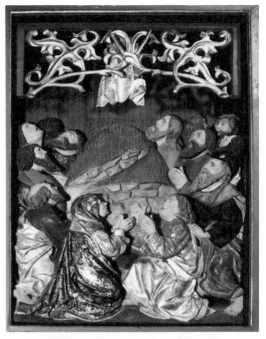

Apostelgeschichte 1:

„8 Aber ihr werdet die Kraft des Heiligen Geistes empfangen, der auf euch kommen wird, und werdet meine Zeugen sein in Jerusalem und in ganz Judäa und Samarien und bis an das Ende der Erde. 9 Und als er das gesagt hatte, wurde er vor ihren Augen emporgehoben, und eine Wolke nahm ihn auf, weg vor ihren Augen.“

Auf dem Berg verbleiben unauslöschlich seine Fußspuren. Für immer bleibt auf der Erde das Wissen, dass Jesus gelebt hat.

Einige Jünger blicken erstaunt, als könnten sie das Geschehene nicht begreifen. Matthäus beschreibt es:

Matthäus 28, Verse 16-17:

„16 Aber die elf Jünger gingen nach Galiläa auf den Berg, wohin Jesus sie beschieden hatte. 17 Und als sie ihn sahen, fielen sie vor ihm nieder; einige aber zweifelten.“

Die Jünger verteilen sich auf zwei Gruppen. Die Gesichter der Jünger auf der rechten Seite drücken Freude und Vertrauen aus. Sie sind glücklich über diese Entwicklung.

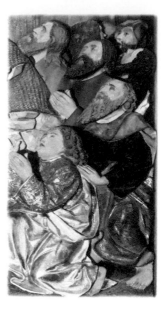

Auffällig ist, dass sich zwei Personen unter ihnen angeregt unterhalten. So fragt man sich, ob sie wohl dieses Ereignis zum Thema haben oder vielleicht nur mit ihren eigenen Problemen beschäftigt sind.

Ganz anders verhalten sich die Jünger auf der linken Seite. Sie sind noch immer erstaunt, können das Ereignis kaum fassen und blicken zweifelnd.

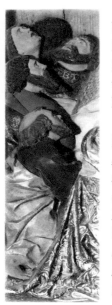

Auch in dieser Gruppe gibt es eine Besonderheit: Hinten befindet sich eine Person, von der nur das Haar zu sehen ist. Das Gesicht ist nicht erkennbar. Es ist der Jünger, der für Judas hinzu gewählt wurde, damit es wieder zwölf Jünger wurden. Matthäus sprach ja von 11 Jüngern, die nach Galiläa aufgebrochen waren.

In der *Apostelgeschichte 1* wird über die Nachwahl von Judas berichtet:

„21 So muss nun einer von den Männern, die bei uns gewesen sind die ganze Zeit über, (..)mit uns Zeuge seiner Auferstehung werden. 23 Und sie stellten zwei auf: Josef, genannt Barsabbas, mit dem Beinamen Justus, und Matthias, 24 und beteten und sprachen: Herr, der du aller Herzen kennst, zeige an, welchen du erwählt hast von diesen beiden, 25 dass er diesen Dienst und das Apostelamt empfange, das Judas verlassen hat, um an seinen Ort zu gehen. 26 Und sie warfen das Los über sie und das Los fiel auf Matthias; und er wurde hinzugezählt zu den elf Aposteln.“

Betrachten wir die beiden Personen im Vordergrund, die von den Jüngern eingerahmt werden. Maria (links) erscheint in einem schönen Madonnengewand in den Farben blau, gold und rot. Dazu trägt sie ein Kopftuch, wie auf allen Tafeln.

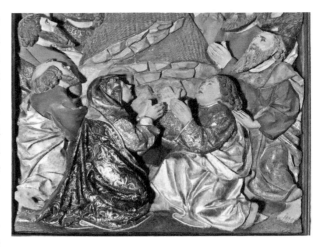

Ihr gegenüber ist wieder Johannes, der sie auch in der Leidenszeit immer seelsorgerisch betreut hat und weiterhin an ihrer Seite ist.

Johannes 19, Verse 26 u. 27:
„26 Als Jesus seine Mutter sah und bei ihr den Jünger, den er liebte, sagte er zu seiner Mutter: Frau, siehe, dein Sohn! 27 Dann sagte er zu dem Jünger: Siehe, deine Mutter! Und von jener Stunde an nahm sie der Jünger zu sich.“

In der Darstellung erscheint Maria umgeben von den Jüngern Jesu. Die vertrauensvolle Verbindung zu Johannes hat das sicher begünstigt. Sie ist nicht allein. Diese gesellschaftliche Verbindung fußt auf der *Apostelgeschichte 1*, in der es heißt:

„13 Und als sie hineinkamen, stiegen sie hinauf in das Obergemach des Hauses, wo sie sich aufzuhalten pflegten: Petrus, Johannes, Jakobus und Andreas, Philippus und Thomas, Bartholomäus und Matthäus, Jakobus, der Sohn des Alphäus, und Simon der Zelot und Judas, der Sohn des Jakobus. 14 Diese alle hielten einmütig fest am Gebet samt den Frauen und Maria, der Mutter Jesu, und seinen Brüdern.“

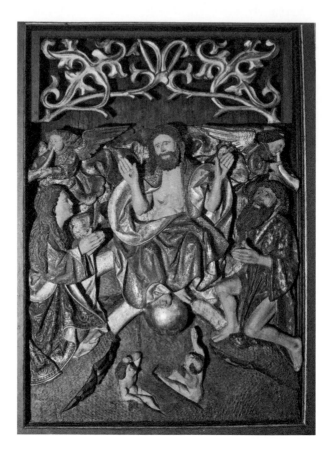

Jesus erscheint über einem doppelten goldenen Bogen, er steht auf der goldenen Erdkugel, die Posaunenengel kündigen seine Wiederkehr an, die Gräber vor ihm tun sich auf und geben ihre Toten frei. Jesus Christus wird dargestellt als der Richter der Lebendigen und der Toten. Er zeigt uns seine Wundmale und dokumentiert: Er ist für uns am Kreuz gestorben. H. Stumpf verweist in seiner Altarbeschreibung auf einen geschichtlichen Hintergrund:

„Es gab im späten Mittelalter viele Bilder, die Christus an dieser Stelle als den unerbittlichen, fast unbarmherzigen Richter zeigten. Vor

einem solchen Bild ist Martin Lu-
ther zusammengebrochen. Er war
sich darüber im Klaren: Wenn ich
vor einem solchen Richter erschei-
nen muss, kann das Urteil über
mich nur die ewige Verdammnis
sein. Aus dem Studium des Römer-
briefes ist ihm dann die Erkenntnis
zugewachsen, dass der Richter der
Lebendigen und der Toten der für
uns gekreuzigte Jesus Christus ist.
In diesem Zusammenhang stehen
auch die aufgehobenen Hände von

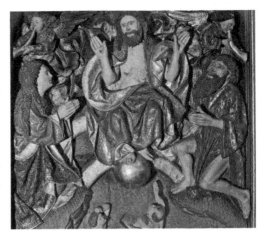

Christus: Dies ist keine Drohgebärde, mit der
ein unbarmherziger Richter Endabrechnung
hält; diese Hände sind aufgehoben, um zu seg-
nen.“ (¹ Seiten 25-26)

Die beiden Personen, die rechts und links
betend neben Christus knien, lassen einige
Interpretationen zu.

Auf der rechten Seite kniet Johannes der
Täufer, der Größte des Alten Testaments.

Matthäus 11, Vers 11: „__11__ Wahrlich, ich sage
euch: Unter allen, die von einer Frau geboren
sind, ist keiner aufgetreten, der größer ist als
Johannes der Täufer. „

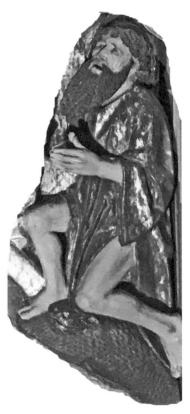

Ihn ziert ein langer Bart, und er trägt ein lan-
ges Gewand, das in einem Tierkopf endet. So
soll angedeutet werden, dass es sich um ein
Fell handelt. Johannes der Täufer gilt als Weg-
bereiter Jesu im Alten Testament.

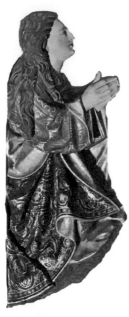

Bei *Markus 1* heißt es: *2 Wie geschrieben steht im Propheten Jesaja:*
„Siehe, ich sende meinen Boten vor dir her, der deinen Weg bereiten soll.« 3 »Es ist eine Stimme eines Predigers in der Wüste: Bereitet den Weg des Herrn, macht seine Steige eben!«, 4 so war Johannes in der Wüste, taufte und predigte die Taufe der Buße zur Vergebung der Sünden. (...) 6 Und Johannes trug ein Gewand aus Kamelhaaren und einen ledernen Gürtel um seine Lenden und aß Heuschrecken und wilden Honig. "

Hier ist die Rede von Johannes dem Täufer.

Die Frau auf der linken Seite trägt zwar die Kleider der Maria, aber es ist der Kopf der Eva – dargestellt wie auf der Tafel 10 (Die Niederfahrt).

Es sind Evas lange Locken, und sie trägt kein Kopftuch. Mit klarem Blick hat sie nun Christus vor Augen. Eva steht hier symbolisch als die Mutter aller Menschen. Dieses schmuckvolle Madonnengewand steht allen Menschen zu. Die Gnade des HERRN gilt nicht nur seiner Mutter Maria sondern allen Menschen.

(Jesaja 61, Vers 10)
„10 Ich freue mich im HERRN, und meine Seele ist fröhlich in meinem Gott; denn er hat mir die Kleider des Heils angezogen und mich mit dem Mantel der Gerechtigkeit gekleidet, wie einen Bräutigam mit priesterlichem Kopfschmuck geziert und wie eine Braut, die in ihrem Geschmeide prangt. "

Damit endet die Beschreibung der 13 Tafeln des Rödinghausener Flügelaltars. Getragen werden diese Tafeln von der darunter liegenden Predella. Auch ihr Aufbau soll hier beschrieben werden.

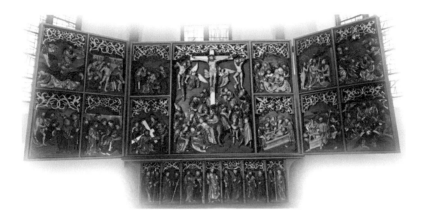

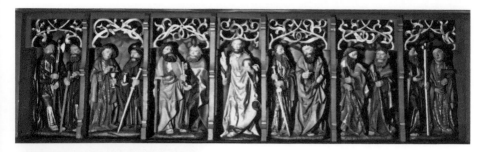

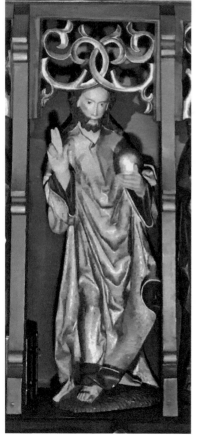

Die Predella ist 1,93 m breit und 54 cm hoch. In sieben Feldern sind Christus und die Apostel dargestellt. Der Stil der Felder ähnelt dem Aufbau der 13 Tafeln darüber. Im oberen Teil eines Feldes finden sich die goldenen Ranken wieder, der Hintergrund ist bläulich eingefärbt.

Im mittleren Feld steht Christus. Er trägt ein goldenes Gewand und hält in der linken Hand die Weltkugel, zwei Finger der rechten Hand weisen nach oben – es ist sein Gruß, mit dem er ausdrücken will: „Friede sei mit euch" (Entsprechend der Tafel 11).

Rechts und links von ihm stehen in jeweils 6 Kästen die 12 Apostel. In jedem Kasten stehen immer zwei Apostel beieinander. Sie blicken sich an, um deutlich zu machen, dass sie im Dialog miteinander stehen und zusammengehören.

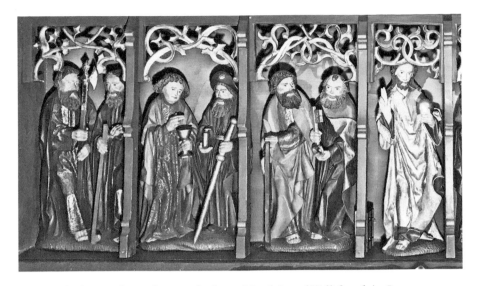

Von links nach rechts sind dies: Matthäus (Hellebarde), Jakobus d.J.(Walkerstange), Johannes (Gift-Kelch), Jakobus d. Ä. (Evangelienbuch und Pilgerstab), Andreas (Schrägkreuz), Petrus (Schlüssel) und rechts von Christus: Paulus (Schwert), Bartholo-

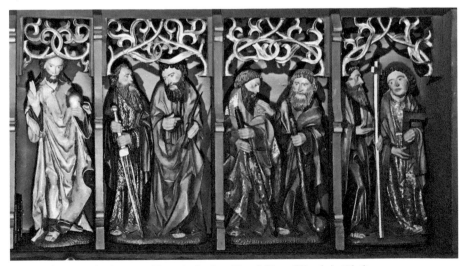

mäus (Messer), Simon (Säge), Judas Thaddäus (Keule), Philippus (Kreuzstab), Thomas (Winkelmaß).

The altar-piece shows in an impressive way the Passion of Jesus Christ. The crucified Jesus is the centre of our Christian faith. The Apostle Paulus in the Letter to the Galatians (3,1). „Before your eyes Jesus Christ was clearly portrayed as crucified."

In panel 2 is an inscription in an old German dialect, that was spoken in our area. „1520 on Peter's and Paul's day this work was finished." Peter's and Paul's day is June 29. The work of art was created in a wood-carver workshop in Osnabrück – about 40 km west of Röding-hausen.

It is astonishing that the artists were able to create a reformatory, biblical work only about three years after Martin Luther had published his 95 thesises about the Christian faith, according to the Holy Scriptures. 1517, Oct. 31 is the beginning of the Reformation in Germany.

SUCCESSION OF THE PANELS:

1	2	3		8	10	12
			7			
4	5	6		9	11	13

THE PANELS 1, 2, 3

When Jesus began his mission he did not go to the respected people, he went to the poor and despised ones. Jesus was surrounded by crowds of people who were troubled with many sufferings. He wanted to seek and find the lost children of his father in heaven. The panels 1, 2, 3 show sufferings in three different ways: loneliness in the garden Gethsemane, torture and cruelty, mockery.

PANEL 1, JESUS IN GETHSEMANE

After Jesus had had his last supper with his disciples he went to a place called Gethsemane. He took Peter, James and John along with him and asked them to keep watch.

In this hour, when darkness reigned (Luke 22,53), Jesus was overwhelmed with sorrow to the point of death. Being in anguish he prayed earnestly to God, his Father.

In the panel we see Jesus upright, strengthened by an angel, willing to drink the bitter cup full of sufferings. The three disciples, strong men, well dressed and well nourished, are lying on the ground and sleeping. They are unable to understand what is going to happen in this terrific, mysterious night. Later the disciples will remember the warning words of Jesus, "Watch and pray so that you will not fall into temptation. The spirit is willing, but the body is weak!"

PANEL 2, 3 – TORTURE AND CRUELTY, MOCKERY

Some men, furious and full of hate, beat and kick Jesus. Others twisted together a crown of thorns and set it on his head. A man has knelt down in front of Jesus and is mocking him.

PANELS 4, 5 – JESUS BEFORE THE ROMAN GOVERNOR PILATE

On his last trip to Jerusalem Jesus was arrested by the religious leaders, who objected to his teaching and popularity. Jesus was handed to the Romans to be crucified. Pilate, a heathen, did not understand the problems of the Jews about their Messiah. He believed Jesus was innocent of any crime but he allowed the crucifying of Jesus. Was he afraid, Jesus was the leader of a rebellion?

The two unpleasant fellows on the right are walking on crutches. They are accusing Jesus of many things, but they are false witnesses, and their stories are lies. – Lies are walking on crutches!

On the left there are Jesus and Pilate. Pilate has joined his arms to show that he is helpless and confused. The left leg of Jesus is the only powerful movement in this picture. This scene points out that Jesus is the truth. That means: We can have confidence in Jesus in

all situations of life. He will never disappoint us. In panel 5 Pilate, laden with guilt, is washing his hands to get a clear conscience.

PANEL 6 – JESUS CARRYING THE CROSS

The Roman soldiers laid the cross on Jesus, but Jesus was so weakened by torture and cruelty that he broke down. Simon of Cyrene was passing by on his way home. The soldiers forced him to carry the cross. In this picture there is a different cross. The man on the right, who is kicking Jesus, has got the shape of the cross. This is the real cross, Jesus has to bear, the wickedness of men.

MIDDLE SECTION (7) – GOLGOTHA

The Roman soldiers crucified Jesus, and with him two robbers, one on his right and one on his left. Close by the cross there is a woman, dressed like a noble-woman. – In other altar-pieces, created in the beginning of the 16th century, as a rule Mary Magdalene from whom seven demons had come out is found in this place. We suppose that in our altar-piece the person close by the cross is a portrait of the woman who donated the altar to the people in Rödinghausen, to tell them the gospel of Jesus, the Saviour and Redeemer.

THE FOLLOWERS OF JESUS

Under the cross on the left there is a group of four people. In the middle of this group there is Mary, Jesus' mother, close to her are Mary the mother of James the younger, Salome and the disciple John. This group symbolizes in an impressive way the Church of Jesus Christ and the mission of Christians in the world. Christians comfort the despairing and sorrowful ones. They take care of people who are in need of help. Above all they worship God.

The basic attitude of the followers of Jesus is the Greatest Commandment" (Mark 12,28), "Love God with all your heart and with all your soul and with all your mind and with all your strength, and love your neighbour as yourself."

HEROD AND PILATE

On the right of the cross there are the two despotic rulers King Herod and the Roman governor Pilate, mounted on horseback. Pilate, the mightiest one, is attended by his servant, a groom. The two rulers abused their power. In an unfair trial Jesus was sentenced to be crucified. Pilate and Herod have joined hands to demonstrate, "We are the conquerors!" Their way of thinking, "Might is above right and above truth."

THE QUARRELING MEN

Behind the cross there are three men fighting for the clothes of Jesus. Their disgusting behavior under the cross is a presentation of stupidity and indifference.
A quotation from George Bernhard Shaw, an Irish poet, "The worst evil is not hating someone, but being indifferent, that's the greatest inhumanity."

THE ROMAN CENTURION

Under the robber on Jesus' left there is the Roman centurion. His face is one of the most impressive faces in the altar. He has seen how Jesus died, and he has heard Jesus praying to God for his enemies, "Father forgive them, they don 't know what they are doing." The centurion has lifted up his right arm, and he is swearing, "Surely this man was the Son of God!" – A Roman, a heathen, preaches the first sermon under the cross of Jesus!

LONGINUS, A LEGEND

On the left of the cross there is a soldier with a long spear. The story of this man is not in the New Testament. In an old legend he is named Longinus. His was blind, and when he pierced Jesus' side with a spear drops of blood fell on his eyes, and he could see again. In the picture we see Longinus overwhelmed by the power of Jesus' blood.

The robber on Jesus' right trustfully turns to Jesus, "Jesus remember me when you come into your kingdom." Jesus answered him, I tell you the truth, today you will be with me in paradise."
The robber on Jesus' left mocked Jesus and turned away from him.

Between Jesus and the robbers there are two angels with communion-cups, to collect the blood of Jesus' wounds in his hands and side. The angel on Jesus' right is offering the cup to the visitors in front of the altar, the angel on his left is offering the cup to the robber who has turned away from Jesus.

This significant scene is an illustration of the most important reformatory article of faith, the justification before God by God 's grace and mercy. The Apostle Paul (Romans 3,28), "We maintain that a man is justified by faith apart from observing the law."

1 John 1, 7, "The blood of Jesus, God 's Son, purifies us from all sin."

The robber on Jesus' left is going to crash into the eternal darkness, where he atones his sin, because he has refused God's grace and mercy.

The Unknown Rider

Near the group with Mary there is an unknown rider. He is deeply frightened of the terrible event on Golgotha. We don't know who this man is. Perhaps he is Nicodemus (John 3). – What can this unknown man teach us? Being frightened under the cross of Jesus can be an important step to a firm belief in Jesus Christ, the Lord and the Redeemer.

Panel 8, 9 – The Burial of Jesus

The panels 8 and 9 are the darkest pictures in the altar, – the burial of Jesus.

Joseph of Arimathea who was a disciple of Jesus, but secretly took the body of Jesus away with Pilate's permission. Joseph was

accompanied by Nicodemus (John 3) and by other friends of Jesus. They laid the body in a new tomb near the place where Jesus was crucified. The friends of Jesus had hoped that Jesus was the one who was going to redeem Israel, but after the burial of Jesus they had lost all hope. In this sad state of mind they have forgotten all the words Jesus had spoken to them. They spent the next night and day behind locked doors in fear of the Jews.

Panel 10 – Jesus in the Realm of the Dead

Jesus in the realm of the dead is a difficult article of faith. The Apostel Paul writes in a letter to Timothy (2. Tim 1,10), "Christ Jesus has destroyed death and has brought life and immortality." – In the picture Jesus has forced open the cavern of death and has put the broken door under his feet. Jesus rescues two naked persons. They are Adam and Eve, the representatives of mankind. On a wall there is an ugly dark figure, the Evil One, the Devil. He is offering a gold ball to Eve. Eve has turned her eyes away from Jesus and is fascinated by the gold ball. In the art of the Middle Ages the gold ball means money or other treasures, – treasures that are destroyed by moth and rust (Matth. 6,19). What does the ambiguous gesture of Eve's right hand mean? Yes – no – perhaps? Eve cannot seize the gold ball, because she is near to Jesus. Her right foot is touching Jesus' robe.

Jesus' word Matth. 6,21 is a warning to us, "Where your treasure is, there your heart will be also." In the Lord 's Prayer we pray to God, "Lead us not into temptation, but deliver us from the Evil One."

Panel 11 – Jesus' Resurrection from the Dead

In the centre of this picture is Jesus who has risen from the dead. There are three guards who had to make the tomb secure. One of them has fainted, holding a weapon in his hand, but it is ineffectual. The guard on the left is protecting his eyes, he has been blinded

from a bright light. The third guard has neither fainted nor has he been blinded. He is a big-mouthed man who is protesting against the resurrection of Jesus. He has lifted his right arm, but in the hollow of his hand there is no weapon. – At all times there have been people who insisted to have irrefutable arguments against the resurrection of Jesus. Today Christianity is the world's biggest religion. Jesus towers over history as the most important figure of all time.

Panel 12—Jesus Taken up into Heaven

After his suffering Jesus showed himself to his disciples and gave them many convincing proofs that he was alive. He appeared over a period of forty days. After forty days they met on the Mount of Olives, and Jesus promised his disciples the Holy Spirit who would remind them of all words he had spoken to them. After he had said this he was taken up before their eyes, and a cloud hid him from their sight.

In the picture we see Jesus' feet. Among the disciples there are Mary, Jesus' mother, and John. They have knelt down and worship the Lord Jesus.

The disciples leave the Mount of Olives, filled with new courage and great joy. In their hearts they have Jesus' word, "Surely I am with you always, to the very end of the age."

Panel 13 – The Returning of Jesus – the Last Judgement

This panel shows the return of Jesus the Lord, the Last Judgement, the finishing of Salvation. In the middle we see Jesus, enthroned on a gold rainbow, the globe under his feet. Angels are blowing their trumpets for the Last Judgement. The wounds on Jesus' blessing hands point out that the returning Jesus is the crucified one. Beside Jesus a woman and a man are kneeling down. The man is John the Baptist, the prophet between the Old and the New Testament. But who is the woman? The dress is Mary's dress. The woman looks like Eve. – The sinner Eve

in the dress of the Holy Mary? This unusual presentation is a suggestion to think about the position of Mary, Jesus' mother, in the New Testament. – Mary is an example to all Christians of being ready to do God's will.

Quellenverweise

Folgende Quellen dienten dieser Dokumentation als Grundlage:

1. Pastor Heinrich Stumpf: Das Rödinghausener Altarbild, 1988 als Broschüre für die Gemeinde. Pastor Heinrich Stumpf gilt posthum ein besonderer Dank. Seine Broschüre bildete an vielen Stellen einen Interpretationsansatz für die Altarszenen.
2. Dr. Rolf Botzet: Die Bartholomäuskirche in Rödinghausen. Eine kurze Beschreibung ihrer Geschichte und Kunstwerke, Selbstverlag der Gemeinde Rödinghausen, Rödinghausen 2003.
3. Pfarrer Gerhard Tebbe: Ansprache zum Reformationstag 2017
4. Wilhelm Meyer (2006): Englische Beschreibung des Altars

KAPITEL 3

Der Stifter des Flügelaltars in der
Bartholomäuskirche zu Rödinghausen:
Wilhelm von dem Bussche

MATTHIAS NIEDZWICKI

I. Einleitung

Die Herren derer *von dem Bussche* und derer *v. Korff* des Gutes Waghorst sind mit der jahrhundertealten (Bau-) Geschichte der Bartholomäuskirche zu Rödinghausen auf das Engste verbunden. Besonders großzügige Stiftungen sind zuvörderst *Wilhelm v. d. Bussche* zu verdanken, von welchem dieser Beitrag handeln soll. Er ließ die Bartholomäuskirche ab dem Jahre 1509 mit gotischen Elementen baulich vergrößern,[1] und er stiftete im Jahre 1519 eine Vikarie,[2] welche im Jahre 1661 zur zweiten Pfarre erhoben wurde.[3] So wurde das romanische Tonnengewölbe durch ein gotisches Kreuzrippengewölbe ersetzt.[4] *Wilhelm* war es auch, der den Flügelaltar in der Bartholomäuskirche zu Rödinghausen stiftete. Dieser ist jetzt über 500 Jahre alt.

Äußere Zeichen, nämlich Inschriften und Wappen, welche sich an und in der Bartholomäuskirche befinden, belegen die Verbundenheit dieser Herren mit der Kirche und ihrer Gemeinde. So ist der Name „Waghorst" in der Schreibweise jener Zeit, nämlich „Wachhost" als Inschrift an der Kanzel der Bartholomäuskirche zu finden. Diese Inschriften
„EFERT * KORF * GESETTEN * THODE * WACHHOST" und

[1] Vgl. *Botzet*, Die Bartholomäuskirche in Rödinghausen, S. 9, 12.
[2] Vgl. *Botzet*, aaO., S. 1
[3] S. *Ludorff*, Die Bau- und Kulturdenkmäler des Kreises Herford, S. 74.
[4] S. *Botzt*, aaO., S. 8.

„MARGARETE * GEBÄREN * VAN KASSENBROCK * EFERT
KORVES * ELIKE * HVS * FROVE *"
weisen auf die Stifterfamilie, derer v. Korff, der Kanzel hin.[5]

Weiterhin können im Baukörper der Bartholomäuskirche ent-
haltene Wappen Hinweise auf Stifter der Baumaßnahmen geben.
Unter dem ehemaligen Neuen Werk[6] der Bartholomäuskirche be-
fand sich das sog. Waghorstsche Begräbnis[7]. Nicht zuletzt trägt
der Schlussstein des Kreuzgewölbes des Chorraums das Wappen
der Familie *v. d. Bussche*.[8] Es zeigt drei Pflugscharen.[9] Ebenso ist
das Wappen der Familie *v. d. Bussche-Gesmold*, es zeigt drei abge-
setzte Pfähle, vorhanden.

Die drei Pflugscharen sind
am Baukörper der Bartholo-
mäuskirche zu finden. Somit
darf davon ausgegangen wer-
den, dass (auch) dieser durch
Wilhelm v. d. Bussche (zu Wag-
horst) in dessen Eigenschaft als
Patronatsherr maßgeblich ini-
tiiert, in Auftrag gegeben und
auch finanziert worden ist.
*Quelle: v. d. Bussche, Geschichte
der vom dem Bussche, Stamm-
tafeln der vom dem Bussche, Ta-
fel I, S. 6.*

Wilhelm.
1491 Lehnsurkunde der
Grafschaft Ravensberg.

[5] *Margarete v. Korff*, geborene *v. Kerßenbrock*, war die zweite Ehefrau des
Eberhard v. Korff.
[6] Bei dem „Neuen Werk" handelte es sich um einen südlich gelegenen
Anbau an das Hauptschiff der Bartholomäuskirche. Dieser Anbau wurde
am Ende des 19. Jahrhunderts im Rahmen der baulichen Erweiterung
der Kirche um die zwei Querschiffe abgetragen.
[7] Erbbegräbnis der Patronalsfamilie.
[8] Botzet, aaO., S. 28.
[9] Botzet, aaO., S. 28.

Die Wappen – auch Allianzwappen – sollten deutlich machen, unter wessen Schutz die Kirche steht. Die an der Bartholomäus-kirche vorhandenen Wappen gehörten zu einflussreichen und auch vermögenden Adelsgeschlechtern.[10]

II. Soziale und rechtliche Stellung der Familie v. d. Bussche (zu Waghorst) im ständischen System des Heiligen Römischen Reichs

Die soziale und die rechtliche Stellung der Familie v. d. Bussche (zu Waghorst) im ständischen System des Heiligen Römischen Reichs – und somit auch *Wilhelms* Stellung – sind vielschichtig.

1. OSTWESTFÄLISCHER URADEL

Die Familie v. d. Bussche gehörte dem ostwestfälischen Uradel an. Ursprünglich war sie im Ravensberger und im Osnabrücker Land beheimatet. Sie konnte aber ihre Besitzungen und ihren Einfluss-bereich mit der Zeit vergrößern. Im Laufe der Jahrhunderte teilte sich diese Familie in verschiedene Haupt- und Nebenlinien (Ip-penburg, Lohe-Haddenhausen, Hünnefeld-Streithorst) auf.[11]

2. STÄNDISCHES SYSTEM DES HEILIGEN RÖMISCHEN REICHS

Im Jahre der Stiftung existierte das Heilige Römische Reich (lat.: Sacrum Romanum Imperium – SRI)[12] bereits seit gut 500 Jahren.

[10] Botzet, aaO., S. 28.

[11] S. dazu *v. d. Bussche*, Geschichte der vom dem Bussche, Stammtafeln der von dem Bussche, Anlage 1, S. 6.

[12] Das Heilige Römische Reich (sog. Altes Reich – SRI) ist als römisch verstanden worden. Nach der Deutung des Traumes des Nebukadnezars von den vier Weltreichen (babylonisches Reich des Nebukadnezars, das Reich der Perser und Meder, Alexanderreich und Römisches Reich) im 2. (und im 7.) Kapitel des Prophetenbuches Daniel, sei die Herrschaft des Alten Reichs aus dem antiken Rom übertragen worden und müsse bis zum Jüngsten müsse bis zum Jüngsten Tag fortwähren (mittelalter-liche Theorie der Übertragung des Reichs – translation imperii), denn in der Abfolge der Reiche sei das römische das letzte bestehende (Welt-)

Indes wurde es erst später so genannt. Seit dem ausgehenden 15. Jahrhundert wurde dem Namen des Reichs der Namensbestandteil „deutscher Nation" (lat.: Nationis Germanicae), hinzugefügt. Mit diesem Zusatz ging keine Erlangung oder Veränderung der Staatsqualität einher. Vielmehr ist mit diesem Begriff eine geographische Beschränkung des Gebietes des Reichs auf ein deutschsprachiges Gebiet verstanden.

Das Alte Reich umfasste verschiedene Territorien, d. h. Herrschaftsgebiete. Die Grafschaft Ravensberg war ein solches. Der *Graf von Ravensberg*, Territorialherr der Grafschaft Ravensberg, war zu Zeiten *Wilhelms* in Personalunion der *Herzog von Berg* und – ebenfalls in Personalunion – der *Herzog von Jülich* (*Wilhelm, Jülich-Berg* und später *Johann, Jülich-Kleve-Berg*).[13] Dieses sog. Alte Reich[14] war Ausdruck einer Gesellschafts- und Rechtsordnung eines politischen Gemeinwesens zu Lebzeiten *Wilhelms*. Ein Nationalstaat – insbesondere im Sinne der heutigen Staatendefinition – war es nicht.[15]

Das Reich war durch seine Institutionen und deren Amtsträger handlungsfähig. Als exekutive Institutionen des Reichs gehörten zum einen ein König (Kaiser) als Oberhaupt und oberster Lehensherr (unterstützt durch den Reichshofrat) und zum anderen die sog. Reichskreise. Ein wesentliches legislatives Organ war die ständische Versammlung namens Reichstag. Die Reichsstände, Abgeordnete des Reichstags setzten sich u. a. aus reichsunmittelbaren Personen oder Vereinigungen, welche keinem Landesherrn,

Reich gewesen. Nach dieser Theorie sei nicht nur die geistliche Gewalt, sondern auch die weltliche unmittelbar den Würdenträgern übergeben (sog. Zweischwerterlehre).

[13] S. *Harleß,* Johann III., S. 213 ff.

[14] In der historischen Folge stellt das sog. Alte Reich (SRI), das erste, das Deutsche Kaiserreich (1870/1871 bis 1918) das zweite Reich dar, gefolgt vom Dritten Reich.

[15] Vgl. zum Streitstand *Westphal,* Kaiserliche Rechtsprechung und herrschaftliche Stabilisierung, S. 8.

d. h. keinem weltlichen Herrn (Territorialherrn), sondern unmittelbar dem König unterstanden, zusammen. Diese Personen oder Vereinigungen besaßen Sitz- und Stimmrecht im Reichstag. Zu diesen Personen oder Vereinigungen gehörten insbesondere die Kurfürsten[16], die Reichsfürsten,[17] die Reichsbischöfe und Reichsprälaten, die Reichsgrafen (sog. gefürstete Grafen) sowie die Reichsstädte.[18] Folglich hatte der Fürstbischof von Münster, auf welchen noch zurückzukommen ist, Sitz und Stimme im Reichstag.[18] Die Reichsunmittelbarkeit erlangten ebenfalls die Reichsäbtissinnen in Herford. Das Stift Herford wurde im Jahre 823 zur Reichsabtei erhoben. Das Haus der Grafen Ravensberg, ein vormaliges Lehen des *Herzogs von Sachsen*, erlangte um 1180/85 die Reichsunmittelbarkeit.[19] Zu Lebzeiten *Wilhelms* hatte Johann, der Friedfertige, *Herzog v. Jülich-Kleve-Berg* und in Personalunion Graf von Ravensberg Sitz und Stimme im Reichstag. *Wilhelm* war im Reichstag dagegen nicht vertreten.

Die Grafschaft Ravensberg war ebenfalls – wie das Alte Reich – ständisch verfasst. Die Mitglieder der Stände versammelten sich zu der landständigen Versammlung. Diese Versammlung tagte

[16] Das Kurfürstenkollegium stand zunächst aus lediglich sieben Mitgliedern, welche waren: die Bischöfe von Köln, Mainz und Trier, der Markgraf von Brandenburg, der Pfalzgraf bei Rhein („Kurpfalz"), der König von Böhmen und der Herzog von Sachsen (s. *Lutz*, Die Goldene Bulle von 1356, S. 5). Diese drei geistlichen und vier weltlichen Würdenträger kürten den Kaiser. Die Kurfürsten formulierten in sog. Wahlkapitulationen (capitulatio caesarea) Forderungen (z. B. Wiedervergabe von Lehen), deren Erfüllung die zum Kaiser zu wählende Person für den Fall ihrer Wahl versprach. Für die Kurfürstentümer war deren Unteilbarkeit und Vererblichkeit nach dem Recht der Primogenitur (Erstgeburtsrecht) festgeschrieben (s. *Lutz*, Die Goldene Bulle von 1356, S. 5).
[17] *Friedrich III. v. Sachsen*, welcher *Martin Luther* auf der Wartburg Schutz gewährte, gehörte dem Stand der Reichsfürsten an.
[18] Vgl. *Westphal*, aaO., S. 5 f.
[19] S. Bruns, in: Gerhard Taddey (Hrsg.), Lexikon der Deutschen Geschichte, S. 1025.

gewöhnlich in Jöllenbeck, welches damals noch nicht zur Stadt Bielefeld gehörte. Die Familie *v. d. Bussche* gehörte dem Adelsstand an und hatte somit Sitz- und Stimmrecht in der landständischen Versammlung.

III. WILHELM V. D. BUSSCHE –
ADELIGER, DROST UND GROSSZÜGIGER STIFTER

Die Lebensdaten *Wilhelms* sind weitgehend unbekannt und liegen im Dunkeln der Geschichte.

Dies liegt nicht zuletzt daran, dass Aufzeichnungen nur rudimentär vorliegen. Viele Quellen sind jüngeren Datums. Als ein Beispiel sei das Ravensberger Urbar aus dem Jahre 1530 genannt. Allerdings geben verschiedene Urkunden und andere amtliche Unterlagen eine bedingte Auskunft über *Wilhelms* Lebenslauf. In Ansehung dieser Dokumente und aufgrund der allgemeinen, historischen Erkenntnis kann der Lebenslauf jedenfalls grob nachgezeichnet werden.

Quelle: Eckhardt, Wildeshausen, S. 156. Handschrift *Wilhelms* in einem Brief an den Bischof von Münster aus dem Jahre 1513.

Als Geburtsjahr *Wilhelms* wird u.a. das Jahr 1472 genannt.[20] Dieses Datum ist indes zweifelhaft, da *Wilhelms* Tätigkeit als Drost ab dem Jahre 1479 belegt ist. Deshalb dürfte er einige Jahre früher – wohl dann ungefähr um 1460 – geboren sein. Er war Sohn von *Dietrich v. d. Bussche,* welcher von 1418 bis 1488 lebte und ebenfalls Herr auf Gut Waghorst war.[21] Dessen Ehefrau dürfte (*T. Everts) v. Korff* gewesen sein.[22] Nach bisherigen Erkenntnissen spricht viel für die Annahme, dass *Wilhelm* auf Gut Waghorst aufwuchs und es somit zu seinem Elternhaus wurde. Wilhelm dürfte zahlreiche Verwandte gehabt haben. Aus einer Urkunde vom 13. Mai 1489 geht nämlich hervor, dass *Seghewin v. d. Bussche,* ein Onkel *Wilhelms* und dessen Ehefrau *Woldeke* den Eigenbehörigen *Seghewin Bösmann* zu Rödinghausen an *Alhard v. d. Bussche* verkauft haben.[23]

a. Gut Waghorst – Herrensitz derer v. d. Bussches

Wilhelms Elternhaus – eines von drei Herrenhäusern neben Haus Kilver und Gut Böckel in der heutigen Kommunalgemeinde Rödinghausen und Herrensitz derer *v. d. Bussches*– existiert seit den 1960er Jahren nicht mehr. Den Namen „Waghorst" trägt heute eine Flur in der hiesigen Kommunalgemeinde. Dieser Name ist weiterhin ein Bestandteil des Namens einer ebenda gelegenen Straße („Waghorster Straße"), an welcher die Gutsanlage einst stand. Diese geographische Lage dürfte auch ausschlaggebend für den Namen des Gutes gewesen sein. In der sprachgeschichtlichen Periode des Neuhochdeutschen setzt sich der Name „Waghorst" aus dem Bestimmungswort „Wag" und aus dem Grundwort „Horst"

[20] S. *v. d. Bussche,* Geschichte der vom dem Bussche, Stammtafeln der von dem Bussche, Anlage 1, S. 6.
[21] S. *v. d. Bussche,* aaO., S. 6.
[22] S. *v. d. Bussche,* aaO., S. 6.
[23] S. Urk. v. 13. Mai 1489, nachgewiesen im Landesarchiv Niedersachsen.

zusammen.[24] Das Grundwort ist nach überwiegender Auffassung ein Orts- bzw. Wohnstättenname.[25] Dieser Name – „Horst" – hat in dem Namen „Hurst" der Sprachstufe des Mittelhochdeutschen (ca. 1050 bis 1350) seinen Ursprung, und er bedeutet „Gebüsch", „Dickicht", mithin „Flechtwerk" bzw. „Buschwald", „Gebüsch", oder „Gehölz".[26]

Das Bestimmungswort „Wag" findet sich im Namen verschiedener Orte – etwa Wagenfeld (Landkreis Diepholz), Wagshurst (Stadtteil der Stadt Achern, Ortenaukreis) – wieder. Dieser Namensteil kann auf „wāgi", d. h. „sich neigend" zurückgeführt werden.[27] Das Gut Waghorst lag mithin inmitten sich im Wind wiegender Wälder.[28]

Wie *Wilhelms* Gut Waghorst zu dessen Lebzeiten architektonisch gestaltet war, ist weitgehend unbekannt. Einige Steine des ehemaligen Gutsgebäudes trugen die Jahreszahlen 1665 und 1672,[29] sie sind folglich ein Beleg, dass die Gebäude später umgebaut worden sind.

Gut Waghorst wurde erstmals im Jahre 1349 urkundlich erwähnt. Es dürfte indes erheblich älter gewesen sein. Wenn Haus Kilver in fränkischer Zeit ein Königshof war,[30] dann spricht viel dafür, dass die Waghorst eine Adelsburg (Ritterburg) war. Dabei dürfte es sich um eine Niederungsburg gehandelt haben. Als Verteidigungsanlagen haben wahrscheinlich eine Gräfte, Erdwälle und Holzpalisaden gedient. Aus Holz und Lehm und we-

[24] S. *Meineke*, Die Ortsnamen des Kreises Herford, S. 289.

[25] S. *Meineke*, aaO., S. 320, 321.

[26] S. *Meineke*, aaO., S. 320.

[27] S. *Meineke*, aaO., S. 289.

[28] Für diesen Befund spricht ebenso die Etymologie des Namens Böckel. Dieser Name hat seinen Ursprung in den beiden Begriffen „Boiken" und „Loh", mithin im Namen „Buchenholz" (s. *Botzet*, S. 34). Das benachbarte Gut Böckel war, ebenso wie Gut Waghorst, einst von einem umfangreichen Baumbestand umgeben, welcher namensgebend war.

[29] S. Gemeinden Ost- und Westkilver (Hrsg.), 1100 Jahre Kilver, S. 6.

[30] S. Gemeinden Ost- und Westkilver (Hrsg.), aaO., S. 6.

niger aus Steinen dürften die ersten Gebäude beschaffen gewesen sein. Ebenfalls kann lediglich vermutet werden, vor wem die Burg Schutz bieten sollte. Nachdem die Sachsenkriege etwa im Jahre 800 beendet waren, dürfte jedoch Schutz vor Räuber- und Diebesbanden ggf. vor kleineren Fehden[31] nötig gewesen sein. Es ist wahrscheinlich, dass die Befestigungsanlagen mit der Zeit ausgebaut worden sind. Als dieser Schutz nicht mehr nötig war, dürfte auch die Waghorst von einer befestigten Burganlage zu einem Herrenhaus umgebaut worden sein, indem etwa Gräften, d. h. Wassergräben, mit Erdreich verfüllt und andere Befestigungsanlagen geschliffen wurden.

B. ERZIEHUNG UND BILDUNG

Wilhelm dürfte – im Vergleich mit einem Landadeligen in vergleichbarer sozialer Stellung – eine besondere Erziehung und Bildung genossen haben. Wahrscheinlich wurde er von Hauslehrern unterrichtet. Für diese Annahme spricht, dass *Wilhelm* nicht nur seine Besitzungen verwaltete, sondern zunächst im Dienst des *Grafen Gerd von Oldenburg und Delmenhorst*, (1430–1500) u. a. der Streitbare genannt, welcher sich u. a. an keine vertraglichen Bindungen gehalten haben soll, und später im Dienst des Fürstbischofs von Münster als Drost (Verwalter) stand.[32]

2. EHESCHLIESSUNGEN

Wilhelm heiratete eine Frau, welche für jene Zeit den eher außergewöhnlichen Vornamen „Stephanie" trug.[33] Diese Ehe blieb kinderlos. Stephanie verstarb noch zu *Wilhelms* Lebzeiten, nämlich vor dem 18. Juni 1521. *Wilhelm* vermählte sich wieder mit einer Frau namens „Lyse" bzw. „Lise". Auch diese Ehe blieb kinderlos. Aus einer Urkunde vom 18. Juni 1521 geht hervor, dass *Wilhelm*

[31] Mit dem Ewigen Landfrieden vom 7. August 1495 wurde das mittelalterliche Fehderecht untersagt.
[32] S. *Eckhardt*, Wildeshausen, S. 155.
[33] *v. d. Bussche*, aaO., Tafel I., S. 6.

für sich, für eine verstorbene Frau und für jetzige Frau namens Lyse der Kirche zu Harpstedt eine Memorie vermachte und mit Einkünften aus Übertragung zweier seiner Erbgüter ausgestattet hat. Aus einer Urkunde aus dem Jahre 1519 geht hervor, dass *Wilhelm* und *Lyse* einen Ehe- und Donationsvertrag geschlossen haben.[34] Offenbar war es *Wilhelm* ein großes Anliegen, dass seine Frau nach seinem Tode materiell gut versorgt war. *Lyse* fand ebenfalls in seinem Testament vom 7. Oktober 1521 Erwähnung und wurde mit materiellen Gütern bedacht.[35] Sie dürfte *Wilhelm* überlebt haben.

3. Drostenämter

Im Zuge der sog. Münsterschen Stiftsfehde von 1450 bis 1456 schickte sich der amtierende Bischof an, das Herrschaftsgebiet in den norddeutschen Raum zu erweitern.[36] Bischof *Heinrich v. Schwarzburg* (1466-1497), in Personalunion Erzbischof von Bremen eroberte im Jahre 1482 Delmenhorst.[37] Bereits im Jahre 1428 war Wildeshausen münsterisches Pfand.[38] In der Literatur und durch Urkunden ist belegt, dass *Wilhelm* im Dienst der (katholischen) Kirche stand.[39] Für den Fürstbischof von Münster fungierte er als Drost. Als ein Drost nahm er sowohl administrative als auch justizielle und polizeiliche Aufgaben in Vertretung wahr. Mithin war er im Wesentlichen der Verwalter des Bischofs.

[34] S. Urk. vom 4. Juli 1519, nachgewiesen im LWL-Landesarchiv Westfalen.
[35] S. *Eckhardt*, Wildeshausen, S. 158.
[36] S. *Bruns*, in: Gerhard Taddey (Hrsg.), Lexikon der Deutschen Geschichte, S. 866.
[37] S. *Bruns*, aaO.
[38] S. *Bruns*, aaO.
[39] S. *Kohl*, Die Bistümer der Kirchenprovinz Köln. Das Bistum Münster. Die Diözese, S. 200.

A.) Dorst zu Delmenhorst

In den Jahren 1485 bis 1489 und von 1509 bis 1517 war *Wilhelm* Drost zu Delmenhorst. Im Jahre 1482 nahm *Wilhelm* an der Eroberung der Burg zu Delmenhorst teil.[40]

B.) Drost zu Wildeshausen

Im Jahre 1493 wurde das Amt Wildeshausen von Bremen an Wilhelm verpfändet.[41] Wohl nicht ganz offiziell betätigte sich Wilhelm dort sodann auch als Drost, was zu Unstimmigkeiten zwischen Münster und Bremen führte.[42]

Für das Jahr 1517 ist belegt, dass *Wilhelm* ein dort gelegenes Gut mit einer Mühle an die Wallfahrtskirche zu Wardenburg veräußerte.

C.) Drost zu Harpstedt

Wilhelm war in den Jahren 1479 bis 1522 Drost in Harpstedt. *Wilhelm* muss über ein beträchtliches Vermögen verfügt haben, denn er finanzierte die Bemühungen des Bischofs von Münster einer Ausweitung des Herrschaftsgebiets um Delmenhorst, Wildeshausen und Harpstedt. Als Kreditsicherungsmittel wurden zahlreiche Gebiete an *Wilhelm* verpfändet. Zugleich verwies sich *Wilhelm* gegenüber der einfachen Bevölkerung als sehr sozial.

4. Tod

Über das Sterbedatum *Wilhelms* existieren unterschiedliche Angaben. So wird das Sterbejahr 1521[43], 1522 bzw. 1523[44] genannt. In einem Schreiben vom 1. März 1522 berichtete der Erzbischof

[40] S. *Eckhardt*, Wildeshausen, S. 155.
[41] S. *Eckhardt*, Wildeshausen, S. 155.
[42] S. *Eckhardt*, Wildeshausen, S. 155.
[43] S. *v. d. Horst*, aaO., S. 19.
[44] S. *Kohl*, aaO., S. 212, 585; *v. d. Bussche*, aaO., Tafel I, S. 6.

Christoph von Bremen dem Bischof *Erich von Münster* über den Tod *Wilhelms*.[45]

Bischof *Friedrich Graf von Wied* beurkundete am 7. Oktober 1523, dass *Wilhelm* „inzwischen" verstorben sei.[46] Jedenfalls er- und überlebte Wilhelm noch die Fertigstellung des Flügelaltars. Da Wilhelm kinderlos verstarb, vermachte er die Waghorst seinem Vetter *Jobst v. Korff*.[47] Damit erlosch die Linie *v. d. Bussche* auf der Waghorst. Viel spricht dafür, dass seine sterblichen Überreste in der Bartholomäuskirche bestattet worden sind.

[45] S. *Eckhardt*, Wildeshausen, S. 158.
[46] S. *Eckhardt*, Wildeshausen, S. 158.
[47] S. *v. d. Horst*, aaO., S. 19.

IV. ABKÜRZUNGS- UND LITERATURVERZEICHNIS

Abkürzungsverzeichnis

aaO.	am angegebenen Ort
Diss.	Dissertation
Frhr.	Freiherr
gen.	genannt
Habil.	Habilitation
LWL	Landschaftsverband Westfalen-Lippe
S.	siehe bzw. Seite
u. a.	unter anderem
Univ.	Universität
Urk.	Urkunde
v.	von
v. d.	von dem
vgl.	Vergleich / vergleiche
z. B.	zum Beispiel
zugl.	zugleich

Literaturverzeichnis

Botzet, Rolf: Ereygnisse, Merckwürdigkeiten und Begehbenheyten aus Rödinghausen, 2. Aufl., Rödinghausen 2002.

derselbe: Die Bartholomäuskirche in Rödinghausen. Eine kurze Beschreibung ihrer Geschichte und Kunstwerke, Selbstverlag der Gemeinde Rödinghausen, Rödinghausen 2003.

Bruns, Alfred, in: Gerhard Taddey (Hrsg.), Lexikon der Deutschen Geschichte, Personen, Ereignisse, Institutionen, 2. Aufl., Stuttgart 1998.

Eckhardt, Albrecht: Wildeshausen, Geschichte der Stadt von den Anfängen bis zum ausgehenden 20. Jahrhundert, Oldenburg 1999.

Gemeinden und Ost- und Westkilver (Hrsg.), 1100 Jahre Kilver, Festschrift zur 1100-Jahrfeier, Selbstverlag der Gemeinden, Rödinghausen 1952.

Harleß, Woldomar: Johann III., Herzog von Cleve-Mark und Jülich Berg, in: Allgemeine Deutsch Biographie (ADB), Leipzig 1881.

Kohl, Wilhelm: Die Bistümer der Kirchenprovinz Köln. Das Bistum Münster. Die Diözese, in: Max-Planck-Institut für Geschichte (Hrsg.), Germania Sacra, Historisch-Statistische Beschreibung der Kirche des Altes Rechts, Berlin 1999.

Ludorff, Albert: Die Bau- und Kulturdenkmäler des Kreises Herford, Münster 1908.

Lutz, Dietmar: Die Goldene Bulle von 1356 – das vornehmste Verfassungsgesetz des Heiligen Römischen Reichs Deutscher Nation, Lübeck 2006.

Meineke, Birgit: Die Ortsnamen des Kreises Herford, Bielefeld 2011.
v. d. Bussche, Gustav Frhr.: Geschichte der vom dem Bussche, Anlage: Stammtafeln der von dem Bussche, Hildesheim 1887.

v. d. Horst, Karl Adolf: Die Rittersitze der Grafschaft Ravensberg und des Fürstentums Minden, 2. Aufl., Berlin 1894.

Westphal, Siegrid: Kaiserliche Rechtsprechung und herrschaftliche Stabilisierung, Reichsgerichtsbarkeit in den thüringischen Territorialstaaten 1648–1806, zugl. Univ. Jena, Habil.-Schrift, 2001, Köln 2002.